LES ADEPTES,

OU

LE CHARLATANISME DÉVOILÉ,

COMÉDIE.

LES ADEPTES,

OU

LE CHARLATANISME DÉVOILÉ,

COMEDIE

EN CINQ ACTES ET EN VERS,

Par Pierre POYA, *Chevalier de l'Empire*.

A ISSOUDUN,

De l'Imprimerie de Louis DELORME.

1813.

PERSONNAGES.

SOTAMBERT.

ARISTE, frère de Sotambert.

OUTREMONT, amant d'Isabelle.

SBRIGANI, charlatan.

LAMÉLA, associé de Sbrigani.

BONREPOS, commandant de gendarmerie.

FORTEMAIN, } gendarmes.
DURTON,

MÉGASSON, valet de Sotambert.

ISABELLE, fille de Sotambert.

LAURENCE, suivante d'Isabelle.

FLIPOTE, servante.

CROCHEMANN, chef de filous.

MOQU'OISON, filou, déguisé en paysan.

Autres FILOUS, personnages muets.

La Scène est en Vienne (), faubourg de Blois.*

(*) *Expression blaisoise.*

LES ADEPTES,

OU

LE CHARLATANISME DÉVOILÉ,

COMÉDIE.

ACTE PREMIER.

Le théâtre représente une place publique et le coucher du soleil.

SCÈNE I.

SBRIGANI.

On m'a dit qu'en ces lieux, au sein de l'abondance,
J'aurais plus qu'autre part fortune et jouissance ;
Cet espoir me ranime. Allons, vieux friponneau,
Du courage ! ton sort en deviendra plus beau.
Encor quelques essais dignes de ton génie,
Et tu pourras braver la justice et l'envie.
La justice !... Sans doute, elle t'a fait souffrir,
Sans pitié ni chagrin, sans aucun repentir,
Un préjudice affreux, des torts incalculables,

Que l'adresse et le temps rendront seuls réparables....
Mais que faisais-tu donc pour te traiter ainsi?
Tu rendais au public des services d'ami,
Ou, tout au plus, prenais des riens que l'opulence
Semblait t'abandonner avec indifférence :
Cela demandait-il pareil acharnement,
Et n'aurait-on pas dû louer ton dévouement?
Mais l'envie !... Il suffit d'avoir quelque mérite
Pour s'attirer les coups de cette décrépite.
En tout temps on verra le talent, la vertu,
Éprouver les fureurs de son poison aigu.
Tout lui sert de curée, et le pauvre et le riche,
Et le sot et le fou dont le champ reste en friche.
Mais, ici, des moyens plus sûrs et mieux choisis,
Peuvent te procurer des succès, des amis,
Qui, durables et vrais, te donneront l'aisance,
Et te garantiront de mourir d'indigence.

SCÈNE II.

SBRIGANI, LAMÉLA.

LAMÉLA *dans un coin de la place.*

Seul ? Non pas, s'il vous plaît !

SBRIGANI.

Qu'est-ce ? qu'entends-je là ?

Qui parle ?

LAMÉLA.

Moi.

COMÉDIE.

SBRIGANI.

Qui, vous ?

LAMÉLA.

 Votre ami, Laméla,
Qui, vous sachant ici, vient offrir ses services,
Et partager vos soins, avec vos bénéfices.

SBRIGANI.

Toi ? Je nargue à présent les destins envieux,
Ayant à mon appui le plus adroit des gueux.

LAMÉLA.

Vous le cédant, seigneur, du côté du mérite,
Trève de complimens, et travaillons de suite.
De grands projets encor se montrent à remplir ;
Le moindre peut d'honneurs et d'écus nous couvrir.
Travaillons ! le retard serait une folie
Que nous regretterions le reste de la vie.

SBRIGANI.

A ce zèle empressé je reconnais ton cœur ;
Il excite ma joie et soutient mon ardeur ;
Cependant....

LAMÉLA.

 Chut, je vois s'avancer deux personnes
Que je dois suspecter, pour causes assez bonnes.

SBRIGANI.

Tu pourrais te tromper.

LES ADEPTES,

LAMÉLA.

Non, je les reconnais.
Elles ont toutes deux les mêmes intérêts,
Et cèdent à l'amour, qui les trompe et surmène,
En leur montrant des biens et des plaisirs sans peine.
L'une donne ses soins au plus joli minois,
Dont on ait vu jamais amoureux faire choix;
L'autre, commodément, sert un vieillard crédule,
Qu'il bride sans remords... et je suis son émule.
S'ils s'approchent de nous, écoutons leurs discours;
Ils ne peuvent sans fin penser à leurs amours.
Cette espèce de gens parle assez de ses maîtres :
En valets éconduits, hautains, légers et traîtres,
Ils diront, soyez sûr, plus que nous ne voulons.
Les voici : dans ce coin plaçons-nous.

SBRIGANI.

Écoutons.

SCÈNE III.

SBRIGANI, LAMÉLA, MÉGASSON, LAURENCE.

LAURENCE.

Ha, finis ! avec toi, nul repos, nulle cesse;
Si tu ne finis pas, à l'instant je te laisse.

MÉGASSON.

O la méchante !... fi !... pas le moindre baiser !...
C'est être sot.... prenons !... Pourquoi le refuser ?

COMÉDIE.

LAURENCE.

Adieu !

MÉGASSON.

Demeure.

LAURENCE.

Non, si tu n'es pas plus sage.

MÉGASSON.

Le pourrait-on, voyant un si joli visage.
Voyant et cette bouche, et ce teint et ces yeux
Que rien n'efface ici, pas même en autres lieux,
Et cet air séduisant, de puissance attractive,
Et ce jeu de tes mains, de vertu répulsive,
Et cet ensemble heureux, et ce pied si mignon,
Capable d'égarer l'esprit et la raison ;
Enfin, ce que l'on voit, ce que l'on imagine,
Quand l'amour vous attire et fortement lutine ?

LAURENCE.

Si tu veux toujours voir, compte sur un soufflet
Qui pourra bien t'ôter la vue et le caquet ;
Et, réprimant ainsi ta chétive éloquence,
T'inspirer, par la suite, un peu de défiance.

MÉGASSON.

Aussi, cruel lutin, pourquoi ne m'aimer pas,
Quand tu me vois mourir pour tes divins appas ?

LAURENCE.

Aussi pourquoi n'avoir que de folles pensées,
Quand le lieu n'en permet que de moins insensées ?

Tous les deux serviteurs, toi d'un faible vieillard
Que tu conduis sans peine, et diriges sans art ;
Moi d'un jeune tendron que l'amour martyrise,
Et que j'inspire et mène aisément à ma guise,
Nous unissons près d'eux nos soins, nos interêts,
Et devons éviter d'en troubler le succès.
S'ils voyaient, dans ton zèle indiscret et perfide,
L'objet un peu véreux du motif qui te guide,
L'un et l'autre pourrait nous prier sans façon
De ne plus regarder le seuil de leur maison :
Que deviendraient alors ton amour et la mienne ?
Je t'enverrais au plâtre, afin qu'il t'en souvienne.

MÉGASSON.

Je m'y connais trop bien, non, tu ne m'aimes pas,
Et de ma vive ardeur tu ne fais aucun cas.
Envain tu le nierais : cet étranger, perfide !
A captivé ton cœur de changemens avide.
C'est pour lui que tu fais tant d'infidélités,
Et pour lui que tu viens me rire ensuite au nez.
Si j'étais transporté de quelqu'accès de rage,
Sur lui je pourrais faire un assez beau tapage,
Mais je serai prudent.

LAURENCE.

L'admirable garçon
Qui m'adore, injurie, avec tant de raison ;
Qui me suppose aimer un sot, un hypocrite,
Sans probité, sans mœurs, sans talens, sans mérite,
Le dernier des valets, le cuistre des pédans,
Qu'il faudrait voir dehors plutôt qu'ici dedans !

COMÉDIE.

SBRIGANI.

Elle parle de toi, si mon oreille est bonne?

LAMÉLA.

Oui parbleu, mais bientôt l'insolente friponne
Perdra, sans le savoir, un poste avantageux
Que j'espère nous être utile à tous les deux :
Silence donc.

MÉGASSON.

Voilà de terribles injures,
Mais l'en aime-tu moins?

LAURENCE.

Non pas quand tu murmures,
Alors il me paraît cent fois plus beau que toi
Et cent fois plus aimable.

MÉGASSON.

Il est sûr de ta foi,
On le sait bien !

LAURENCE.

Je pleure, et certes devrais rire,
De te voir éprouver un si cruel martyre ;
C'est malheureux !

MÉGASSON.

Oui-da, tu le prends sur ce ton,
Je verrai qui de nous montrera le talon.

LES ADEPTES,

LAURENCE.

Tu le ferais, faquin ?

MÉGASSON.

Ta cruauté m'y force.
Ingrate, tu le veux cet horrible divorce
Qui présage pour toi le plus triste accident,
Et me fera mourir, hélas ! en t'adorant.

LAURENCE.

Je n'y tiens plus ; mon cœur n'aimait encore personne,
Puisqu'il lui faut céder, c'est à toi qu'il se donne.

MÉGASSON.

Me voilà satisfait. S'il est besoin, pour toi
J'irai jusqu'au Japon ; plus loin, si c'est ta loi.

LAURENCE.

Dis donc plus raisonnable, et sachant mieux connaître
Ce qui doit assurer notre commun bien-être.
Notre antique patron adore ses écus ;
Mais il aime encor mieux les contes saugrenus
Des frères charlatans, prêcheurs de magnétisme,
Qu'il consulte, par choix, plus que son catéchisme.
Il fait de leurs secrets école en sa maison,
Et nous force chacun d'en ouïr la leçon.
En ces momens quinteux, tes ruses, son délire,
Sur lui, sur son esprit, assurent notre empire,
Et nous sommes alors en parfaite gaieté,
Conservant hors de là sa douceur, sa bonté....
Et pour ma part aussi, j'ai de plus en tutelle
La garde et le bonheur de sa fille Isabelle.

COMEDIE.

Tu sais qu'elle est promise au gentil Outremont,
Que son commerce éloigne et retient en Piémont;
Je crains que son voyage, en cette circonstance,
Ne dérange aujourd'hui leur projet d'alliance,
Et que ce Laméla, tartufe délié,
Ne lui coupe à la fin l'herbe dessous le pied.
Caché dans les replis d'infernales doctrines,
Il creuse sous leurs pas de dangereuses mines,
Qui pourraient ne donner, par leur explosion,
A l'hymen projeté qu'un air de vision.

MÉGASSON.

C'est là que je l'attends, le plus fin prendra l'autre;
S'il est grand saint, tu sais que je suis bon apôtre.
Depuis huit jours, le soir, notre bon homme sort;
Où va-t-il?

LAURENCE.

Consulter les caprices du sort.

MÉGASSON.

Et chez qui, beau lutin?

LAURENCE.

Chez la veuve Philinte,
Vieille agace remplie et de mots et de feinte.

MÉGASSON.

J'en empêcherai bien.

LAURENCE.

Comment?... Le pourras-tu?

MÉGASSON.

Étant un parti pris, un projet résolu,
J'écris premièrement, en bonne encre bien noire,
A notre voyageur qu'il manque de mémoire ;
Et que, s'il ne revient un peu plus promptement,
Je vois son hyménée emporté par le vent.
Secundo, je prépare, en bois dur, plusieurs gaules
Pour de ton Laméla caresser les épaules,
Puis l'ayant bien frotté, je me rends près de toi
En demander le prix, et recevoir ta loi.

LAURENCE.

A ton aise, fripon ; va, je te l'abandonne ;
Réussis et reviens chercher une couronne.

MÉGASSON.

Adieu, petite reine, adorable chouchou !
Bientôt je t'offrirai des plumes du hibou.

LAURENCE.

Et moi je cours auprès de ma chère pupille
Lui donner un avis que je lui crois utile.

SCÈNE IV.

SBRIGANI, LAMÉLA.

SBRIGANI.

Que devons-nous penser de leur doux entretien ?
Ils t'ont traité, ce semble, en insigne vaurien.

COMÉDIE.

LAMÉLA.

Ho, s'il vous connaissaient, ce serait autre chose ;
Vous leur en fourniriez une plus belle cause.
Pour les punir, je veux ménager des momens
Propres à retirer bon parti de nos gens.

SBRIGANI.

A ta rare bonté sans peine j'acquiesce ;
Elle est preuve de sens et d'adroite sagesse.
A propos mesurée, active mais sans bruit,
Elle ne peut donner qu'honneur et grand profit.

LAMÉLA.

Avec tant de moyens, j'ai surtout l'espérance
De voir le père même, en plus d'une occurrence,
Fournir l'occasion et même autre moyen,
D'escamoter au moins portion de son bien.
Chaque jour, chaque soir, chez la dame Philinte,
Il a soin de se rendre ; et comme elle est atteinte
Du désir d'écorner la fortune d'autrui,
Elle feint, à ce prix, de se plaire avec lui,
Par besoin et par goût, première circonstance,
Si l'on peut l'effrayer.

SBRIGANI.

J'en aurais la puissance,
S'il était rencontré par nombre de mes gens ;
Tu devines le reste et déjà me comprends.

LAMÉLA.

Une autre circonstance, et non moins favorable,
Que même je soutiens un peu moins condamnable,

Est l'absence et l'hymen du coureur Outremont;
Serait-il défendu, si son retour n'est prompt,
De lui souffler l'argent et, si l'on peut, la fille?
Pour un brave, un héros, ce n'est qu'une vétille.
A bon clerc demi-mot, du moins pour cette fois:
Le lieu m'est trop suspect, et déjà j'aperçois
Le frère du bon homme et sa fille Isabelle.
Cet Ariste est trop sage et d'esprit trop rebelle
Pour qu'on veuille essayer de joûter avec lui:
Il ne nous en viendrait qu'infiniment d'ennui,
Et ce serait le moins.

SCÈNE V.

ARISTE, ISABELLE, LAURENCE.

ARISTE.

Quelle douleur te blesse;
Te serait-il venu chose triste, ma nièce?
Tu ne nous montres plus cet air heureux, content,
Que tu nous faisais voir jusques à cet instant:
En as-tu le sujet?

ISABELLE.

Non! non! je vous assure.

ARISTE.

On le dirait. De moi ne serais-tu pas sûre?
Je te vois, avec peine, un mystère affecté
Où j'attendais de toi l'exacte vérité.

Je t'aime, tu le sais ; tu me dois confiance,
C'est tout ce que je veux de ta reconnaissance.
Parle-moi sans réserve, et m'ouvre tes secrets ;
Un ami bien souvent nous sauve des regrets.

ISABELLE.

Mon oncle !

ARISTE.

Allons, parbleu, c'est, je gage, l'absence
D'un amoureux chéri qui cause ton silence.

LAURENCE.

Vous la devinez bien ; oui, c'est là le vrai point ;
Elle n'en convient pas, mais je n'en doute point.

ISABELLE.

Qui te charge, dis-moi, de faire une réponse ?
Sur cela ton babil trop aisément prononce.

LAURENCE.

Trop aisément ! ha, ha ! le soutiendriez-vous ?
Et n'est-il pas prouvé que vous nous trompez tous ?
J'en dois croire plutôt vos ennuis et vos larmes,
Et votre inquiétude, et vos vives alarmes.
Vous n'en ressentiez pas lorsqu'il était présent ;
Ce pauvre cœur alors était joyeux, content.

ARISTE.

C'est bien ma faute à moi ; j'oubliais une lettre
Que pour toi, dans l'instant, on vient de me remettre.

ISABELLE *la regardant.*

C'est de lui, mon cher oncle ! ouvrez vîte ! ouvrez-la !
Il me tarde de voir ce qu'elle nous dira.
J'ai de fortes raisons que je n'osais déduire,
Que je vous confierai, si vous daignez la lire :
Ouvrez-la donc !

ARISTE.

Tudieu, quel heureux changement,
Moi-même j'en suis tout dans l'ébahissement ;
Ouvrons donc.

(*Il lit*).

Lyon, 4 septembre 1812.

« Mademoiselle, je me suis mis en route samedi der-
» nier, et, ce soir, je couche à Lyon. J'arriverai bientôt
» à Blois, tant il me tarde de vous présenter mes hom-
» mages. Puissiez-vous en ressentir autant de satisfaction
» que moi, et louer un empressement que les circons-
» tances de mon commerce ont beaucoup trop contrarié.
» Adieu, mon adorable amie ; croyez que vous me re-
» verrez encore plus amoureux et plus fidèle qu'avant mon
» départ ».

OUTREMONT.

A présent, as-tu lieu de te plaindre,
Et devais-tu jamais de ton amant rien craindre.

ISABELLE.

De son amour constant rien n'est à redouter ;
Mais un retard si long devait m'inquiéter.

Il présente à mon cœur mille autres circonstances
Qui, jusqu'à son retour, prolongent mes souffrances.

ARISTE.

Pourquoi, cruel enfant, ne pas me découvrir
Ce qui peut et paraît te faire tant souffrir?

ISABELLE.

Me conviendrait-il bien de me plaindre d'un père
Que, malgré ses erreurs, je respecte et révère?

LAURENCE.

Non, mais si le respect l'empêche de parler,
Moi, je puis tout, monsieur, dès l'instant révéler.
Du faible Sotambert apprenez les manies :
Le désir de savoir lui donne des folies ;
Et le soin qu'il en prend le met à la merci
Des nombreux intrigans qu'il nous attire ici.
D'un Laméla venu de lointaine contrée,
Ayant maintien trompeur et parole sucrée,
Qu'il conserve sans cesse, en paix comme en courroux,
Ainsi que fin renard et le plus fin des loups,
Il s'en fait humblement et l'hôte et le disciple.
L'insolence du fourbe en a haussé du triple.
Il en viendra du mal, si vous ne l'arrêtez,
Car il règle en ces lieux toutes les volontés.
Isabelle surtout deviendra sa victime
Par les-vouloirs nouveaux qu'à son père il imprime.
Est-ce pour un fripon qui serait son ami,
Ou dans ses intérêts qu'il en agit ainsi?
Je ne sai ; mais sitôt qu'il pourra donner suite
Aux projets criminels qu'en secret il médite,

Aussitôt vous verrez les grands et les petits
Transporter autre part matelas et châlits.
Oui, monsieur, il faudra que votre nièce meure,
Si vous ne lui donnez bon appui dès cette heure,
Ou si, par son retour, Outremont ne vient pas
Expulser un vaurien qui fait notre embarras ;
Un coquin dont la trame est toute découverte,
Et qui déjà jouit des succès qu'il concerte ;
Encore est-il douteux que, même en accourant,
Il parvienne à chasser ce vilain juif errant.

ARISTE.

Hé, quoi ! cet étranger ?... Non, ce n'est pas croyable ;
Ce que tu me dis là me semble trop blâmable.
Son air modeste et doux, et sa tranquillité....

LAURENCE.

Ne vous y fiez pas, je dis la vérité.

ARISTE.

On peut compter sur moi ; mais je dois à mon frère
De bien m'instruire avant de cesser de me taire.
En attendant, rentrons ; j'entends même du bruit,
Ce lieu n'est pas trop sûr au moment de la nuit.

SCÈNE VI.

SBRIGANI, LAMÉLA, CROCHEMANN.

LAMÉLA.

Avez-vous tous vos gens ?

COMÉDIE.

SBRIGANI.

Oui, tous, dans cette rue.

LAMÉLA.

Vous les avez instruits ; leur leçon est bien sue ?

SBRIGANI.

Au mieux ; assez du moins pour avoir des succès
Qu'un plus rusé fripon n'espérerait jamais.
S'il ne faut du vieillard que tromper l'espérance ;
Que l'effrayer, voler, gagner sa confiance,
Va, nous réussirons.

LAMÉLA.

Mais qu'il n'ait point de mal !

SBRIGANI.

De nos conventions c'est l'objet principal.

LAMÉLA.

Pour de la peur, assez, ou que ce soit tout comme.
Je pars pour revenir, et vais chercher notre homme.
Il sera bon aussi de me donner le temps
De lui faire en chemin d'adroits raisonnemens.

SCÈNE VII.

SBRIGANI, CROCHEMANN.

SBRIGANI.

Tu l'entends, Crochemann ; que toutes tes mesures

Se prêtent à ce qu'il veut, et soient promptes et sûres.
Tu travailles pour toi, si nous réussissons :
Ton ardeur n'a besoin de plus fortes raisons.

CROCHEMANN.

Non, seigneur.

SBRIGANI.

Souviens-toi qu'il faut prendre la fuite,
Sitôt que j'accourrai vous charger, toi, ta suite.
Sois exact, et ce jour te verra prospérer.

CROCHEMANN.

Vous serez satisfait.

SBRIGANI.

Allons nous préparer.

SCÈNE VIII.

SOTAMBERT, LAMÉLA.

LAMÉLA.

Ha, le beau temps, monsieur, et la belle soirée !
Voyez comme là-haut la voûte est azurée.
Une divinité favorise vos feux,
Et se prête à vous rendre infiniment heureux.

SOTAMBERT.

Serait-il bien possible ?

COMEDIE.

LAMÉLA.

Oui, monsieur, je le pense,
Et crois qu'elle vous doit si juste récompense.
Initié par nous à d'importans secrets,
Elle se plaît à voir quels seront vos progrès :
Ah ! bientôt vous lirez au sein de la nature
Comme moi, mieux encor, d'une façon plus sûre.
Vous devez cette grâce, et ces rares faveurs,
A vos doux sentimens, à vos chastes ardeurs
Pour la belle, la tendre et modeste Philinte,
Qu'aucun regard jamais n'a pu trouver atteinte
Des défauts qu'à son sexe on reproche souvent.

SOTAMBERT.

Si vous aviez raison !.... mais elle aime l'argent.

LAMÉLA.

Aimer l'argent, monsieur, serait-ce un si grand crime ?
Il en faut, et pas mal, pour n'être pas victime
Des ruses des bigots, des griffes des fripons.
Allez, courez par tout, de maisons en maisons,
Qu'y rencontrerez-vous sous l'or ou la guenille ?
Un riche qui vous choie, et cependant vous pille ;
Un pauvre qui supplie, et cherche à vous voler :
A mêmes fins tous deux veulent vous enjôler.
Tout ne se vend-il pas au palais, à l'église,
Et jusqu'au coup de main qui vous rase et vous frise ?
L'ouvrier, le marchand, le docteur, l'avocat,
Empressés près de vous, vous mettent tout à plat.
Oui, seigneur, sans argent on languit de misère ;
S'il en faut pour jouir, il en faut plus pour plaire....

Et vous pourriez garder une cruelle dent
Contre Philinte et ceux qui recherchent l'argent;
C'est pourtant le grand nombre; et contre vous je gage
Que vous n'en êtes pas à votre apprentissage.
Les hommes seulement diffèrent en deux points :
Les fripons happent tout, les autres un peu moins;
Ainsi va le présent.

SCÈNE IX.

SOTAMBERT, LAMÉLA, CROCHE-MANN, BANDE DE FILOUS.

CROCHEMANN.

Qui trouble notre course ?

UN FILOU.

Deux faquins bien poudrés.

CROCHEMANN.

Ou la vie ou la bourse.

LAMÉLA.

Messieurs, voilà la mienne.

CROCHEMANN *à Sotambert.*

Et la tienne, faquin ?

SOTAMBERT.

Hélas ! je n'en ai point pour l'instant, mais demain...

COMÉDIE.

CROCHEMANN.

Ha, tu fais le plaisant ! amis, à la poterne
Ce beau fils qui de nous insolemment se berne !

SOTAMBERT.

Bon seigneur, attendez !

CROCHEMANN.

Non !.... qu'il saute le pas !

SCÈNE X.

Les acteurs précédens, SBRIGANI.

SBRIGANI, *l'épée à la main.*

Qu'ai-je entendu ? que vois-je ? ah coquins ! scélérats !
Arrêtez ! votre sang répondra de sa vie.
(*Ils s'en fuient*).

SOTAMBERT.

Ils me pendaient sans vous, je vous en remercie !

LAMÉLA *à Sbrigani.*

Quoi, c'est vous ? en ces lieux le seigneur Sbrigani ?

SOTAMBERT.

Mais, monsieur, quel hasard vous a conduit ici ?

SBRIGANI.

Le désir d'obliger ; ma bonne destinée,

Qui parfois me procure une bonne journée ;
Je passais quand vos cris m'ont surpris en chemin,
J'ai couru sur le champ empêcher votre fin.

SOTAMBERT.

Comment pouvoir payer ce généreux service ?

SBRIGANI.

Votre amitié, monsieur, est tout ce qui le puisse ;
Si vous me l'accordez, je suis plus que payé....
Mon dieu ! les scélérats vous auront effrayé !

SOTAMBERT.

Me voilà mieux !... venez...

SBRIGANI.

 J'ai donné ma promesse
D'aller, ce même soir, secourir la détresse ;
J'y vole de ce pas, et reviendrai dans peu
Vous prouver que je suis sensible à votre vœu.

LAMÉLA *(bas)*.

L'hypocrite !

SBRIGANI.

Et bientôt vous pourrez me connaître.

FIN DU PREMIER ACTE.

ACTE SECOND.

La scène change, et représente l'intérieur de la maison de Sotambert.

SCÈNE I.

SOTAMBERT, LAMÉLA.

SOTAMBERT.

Il disait que bientôt je le verrais paraître ;
Pourtant il ne vient pas ! Doute-t-il, Laméla,
Des nobles sentimens logés en ce cœur-là ?
Ah ! qu'il jugerait mal de ma reconnaissance,
S'il pensait, un instant, qu'il doit fuir ma présence.

LAMÉLA.

Quelque sage motif a pu le retenir ;
Mais, soyez sûr, bientôt il s'en va revenir.
J'en ai pour caution son aimable franchise,
Que partout à haut prix et toujours on a mise.
Vous m'en trouvez beaucoup, je n'y fais pourtant rien,
Et mon cœur est perfide ou faible auprès du sien.
Il est de plus modeste : assez souvent, par suite,
On l'a vu se soustraire aux regards par la fuite.

SOTAMBERT.

Vous me rendez l'espoir, et pour ses beaux talens.
Mon amour....

LAMÉLA.

Oui, sans doute, il en a de brillans,
Et de l'esprit aussi, même aussi des lumières
En choses du pays, en choses étrangères.
Apprenez ce qu'il est, ce qu'il peut, ce qu'il vaut,
Par le détail succinct d'un mérite si haut ;
Il est bon alchimiste, et meilleur magnétiste,
Bon physionomiste et parfait cabaliste,
Plus grand chiromancien, plus grand nécromancien ;
(*Bas*).
Mais le drôle sait trop pour être homme de bien.

SOTAMBERT.

Quel homme !

LAMÉLA.

Aux morts il rend et la voix et la vie ;
Sait pénétrer les cœurs, les guérir de folie ;
Par l'aspect seul des mains, prévoir les accidens,
Par la marche du ciel, en fixer les instans,
Les adoucir, chasser et les mettre en déroute,
En les forçant de prendre et suivre une autre route ;
Transmuer les métaux, élever des monts d'or,
Découvrir des voleurs, découvrir un trésor,
Faire tomber la foudre, et trouver une source,
Dont à plaisir il presse, ou ralentit la course.

SOTAMBERT.

Quel homme !

LAMÉLA.

Enfin il voit le passé, l'avenir,

Bien mieux que le présent dont il montre à jouir ;
Et pèse et règle tout de science profonde,
Oui, tout ce qui fut, est, ou sera dans le monde.
Vous n'imaginez pas quel âge il peut avoir ?
A l'aide seulement de son vaste savoir,
Il prolonge ses jours et fait durer sa vie,
Sans douleurs, sans chagrins, exempt de maladie,
Et jouissant des dons de l'esprit et des sens,
Qu'il conserve parfaits depuis plus de mille ans.
Il a prédit et vu les courses d'Alexandre,
La mort de Darius assez fou pour l'attendre,
La lutte de Pompée avec Jules César,
Qui de soi toujours maître, et vainqueur du hasard,
Subjugua les Romains et prit le Capitole.
D'avance il a chanté les victoires d'Arcole,
De Jéna, d'Austerlitz, de Tilsitt, de Wagram,
Et celles que promet, avant la fin de l'an,
Un héros que toujours ses vertus, son génie,
Firent vaincre en Europe, en Afrique, en Asie.

SOTAMBERT.

Ah, quel homme, bon dieu !

LAMÉLA.

Monsieur, le voulez-vous ?
Cet homme surprenant que nous admirons tous,
Consent à vous ouvrir ses plus secrets mystères,
Si vous n'y voyez pas d'insipides chimères,
Ainsi que tant de sots, esprits forts mutinés,
Qu'à son char l'ignorance attache par le nez ;
Si lui-même vous voit une foi bien ardente,
A l'épreuve des cris, de tout indépendante.

Mais, entre nous soit dit, surpris par les voleurs
Dont, sans lui, vous alliez éprouver les fureurs,
S'il était court d'argent! après tant de services,
Vous refuseriez-vous à quelques sacrifices?
Ce n'est qu'un prêt, ayant chez lui des tas d'écus,
Il rendrait aussitôt qu'il lui seraient venus :
Il les attend.

SOTAMBERT.

A tort! J'exige que tu voles
Lui porter de ma part ce nombre de pistoles,
Dont je lui fais présent. J'ai même autre projet
Qui doit, s'il lui convient, me rendre satisfait.
Va donc où je te dis : je vois venir mon frère,
Et désire, avec lui, parler de cette affaire.

LAMÉLA.

Votre frère, monsieur!

SOTAMBERT.

Ne crains rien ; va toujours.

SCÈNE II.

SOTAMBERT, ARISTE.

SOTAMBERT.

Ha, vous voilà mon frère?

ARISTE.

Oui, revenant du cours,
Où l'on se rit de vous, et l'on conte une histoire
Étonnante à mon sens, et que je ne puis croire.

COMÉDIE.

SOTAMBERT.

Et quelle est-elle donc pour vous surprendre ainsi ?

ARISTE.

On dit que vous avez un excellent parti
Pour....

SOTAMBERT.

Pour.... achevez donc.

ARISTE.

Mais pour votre Isabelle.

SOTAMBERT.

Quel grand mal à cela ? ma fille serait-elle
Et d'âge et de figure à se passer d'époux ?

ARISTE.

Non, mais il lui répugne, et c'est vous, oui c'est vous....
Allez, mon frère, allez, vous êtes fou, je pense,
De la contraindre à faire une triste alliance!

SOTAMBERT.

Si vous connaissiez l'homme, et quelle est ma raison,
Vous ne parleriez pas de si dure façon.

ARISTE.

Je le connais, il fait métier d'hypocrisie,
Et veut vous inspirer ses goûts pleins de folie.
Il s'est, dit-on, chez vous humblement introduit
Pour vous piller, voler, et le jour et la nuit :
C'est enfin, Laméla.

SOTAMBERT.

 Je ris de la méprise,
Elle est vraiment nouvelle, elle me tranquillise.
Quoi, vous ne voyez pas que ce n'est qu'une erreur ?
Je l'ai chez moi, sans doute ; il me fait grand honneur ;
Mais l'homme que je veux pour époux à ma fille,
M'illustrera bien mieux, ainsi que ma famille.
Cet homme est d'un talent cent fois plus relevé,
Et dans notre pays n'est qu'à peine arrivé ;
Dejà pourtant, déjà tous vantent son mérite :
Je ne vous dis pas trop, à l'instant je le quitte.
Sans lui, sans sa valeur, je tombais sous les mains
Et les coups redoublés de cruels assassins ;
C'est là ce qui m'oblige à faire une alliance
Qui me paraît à moi, de toute convenance.
Si le monde est peuplé de méchans et d'ingrats,
Voulez-vous me contraindre à marcher sur leurs pas ?

ARISTE.

La fortune vous rit, faites meilleur usage
Des trésors que le ciel vous accorde en partage.
Vous dissipez vos biens pour de vilaines gens,
Vaudrait mieux secourir d'honnêtes indigens.
Équipez des soldats ; dotez de jeunes filles,
Les plus sages surtout, et non les plus gentilles.
Que les mères encore et les enfans mineurs
De nos vieux combattans, de nos jeunes vainqueurs,
Soient pour vous un sujet de largesse exemplaire,
Elle peut être ainsi tout à fait salutaire.
Mais que vous vous fassiez l'esclave de fripons,
En tout bien, tout savoir, insolens mirmidons,

J'en conviens à regret, cela beaucoup m'étonne,
Et ne doit obtenir l'agrément de personne.

SOTAMBERT.

Que me ferait, monsieur, votre approbation?
Moi-même, à cet égard, j'ai mon opinion.

ARISTE.

Ne pouvez-vous payer, mais d'une autre manière,
Ce que vous prétendez qu'il vient pour vous de faire?
Je veux croire, avec vous, qu'il est rempli de cœur,
Que vous devez la vie à sa grande valeur,
Mais aussi le présent est trop beau pour cet homme;
Il en serait surpris. Donnez-lui quelque somme,
Il sera satisfait.

SOTAMBERT.

 Le traiter en câlin,
Qu'on voudrait éconduire à l'aide d'un schelling :
Lui faire injure, à lui qui point ne le mérite,
A lui dont la bonté, sa vertu favorite,
Vous sauve la douleur de me savoir pendu;
Ce conseil est affreux, qui s'y fut attendu?
Ce serait l'insulter, je dois vous le redire,
Que d'écouter l'avis que vous m'osez prescrire.
Je ne puis avec vous, sur cela spéculer,
Sans d'un vilain chapeau près de tous m'affubler.
Mon dieu! s'il arrivait qu'un désir de vengeance,
Obtînt sur son esprit un moment d'influence,
Ce désir dangereux venant à le mouvoir,
Auriez-vous le secret d'enchaîner son pouvoir?

ARISTE.

Voilà le mot sans doute, et sans ce mot je gage
Qu'en cette circonstance, on vous verrait plus sage.

SOTAMBERT.

Soit, monsieur l'esprit fort, imputez à la peur
Le parti bien constant que m'inspire l'honneur ;
Mais pourtant, dites-moi, qu'avez-vous à répondre
A tant de vérités qui doivent vous confondre ?
Vous a-t-on averti comme moi, comme tous,
Qu'il règle à volonté de nos dieux le courroux,
Et les grâces, les dons qu'accorde leur clémence ;
Et que même sur eux il a toute puissance ;
Que d'un pas sec et sûr il marche sur les mers,
Et d'un vol mesuré se soutient dans les airs ;
Qu'il devine des cœurs les secrètes pensées,
Et prévient les effets des plus mal disposées ;
Qu'il évoque les morts du sein de leurs tombeaux,
Et d'un regard guérit des vivans tous les maux ;
Qu'il tarit ou soulève et fleuves et rivières,
Et fait bondir les monts de diverses manières ;
Qu'enfin il magnétise, et met en vrai rapport
Et l'animal qui veille, et l'animal qui dort,
Le loup et la brebis, le tigre et la génisse,
Et la plante immobile, et la fringante actrice ?
Ce sont bien là des faits, et des faits surprenans,
Capables d'entraîner les esprits mécréans.

ARISTE.

Ce ne sont pas des faits, mais des contes de bonne ;
Et si vous y croyez, son esprit vous talonne.

Ah ! oui, mon frère, oui, je prévois vos malheurs,
Si vous vous en fiez à de pareils conteurs.

SOTAMBERT.

Je vous passe d'avoir sur cela défiance,
Mais ces faits bien prédits auront votre croyance :

„ Un temps sera que de Napoléon,
„ Illustre souverain du beau pays de France,
„ Les troupes, le canon,
„ Pour juste souvenance,
„ Au loin dans le canton,
„ Feront grande moisson
„ Des cent peuples du nord de l'Europe et d'Asie.
„ Plus rien ne se verra de pareil en la vie.
„ Alors soudards vaincus fuiront dans des marais,
„ Comme tremblante raine,
„ Que devant lui l'hydre poursuit et mène.
„ Ce temps sera l'époque d'une paix
„ D'éternelle mémoire :
„ *Vivat* cet empereur sans égal en sa gloire „ !

ARISTE.

Ces faits sont bien constans, Lutzen, Bautzen, Kaïa,
Attesteront toujours qu'en tous lieux il vaincra ;
Qu'en tous lieux le Russien, honteux de ses défaites,
Fuira devant ses pas sans trouver de retraites ;
Mais prophétise-t-on en disant ce qu'on voit ?
J'en augure qu'il est un charlatan adroit,
Sachant mettre à profit les temps, la circonstance,
Pour donner à sa fourbe un degré de croyance
Que ne pourraient avoir ses oracles menteurs,

S'il ne les appuyait de faits chers à nos cœurs.
Croyez-moi, renvoyez un homme qui vous berne,
Et donnez tous vos soins à ce qui vous concerne.
Je vous l'ai remontré, d'Isabelle le sort,
Aujourd'hui, dès l'instant, doit vous occuper fort,
Mais c'est pour lui donner convenant mariage,
Qui lui fasse bon cœur, et plus heureux visage.
Fille, vous le savez, dont on force les vœux,
Ne peut jamais avoir que des jours malheureux.
Vous-même à ce sujet, avez blâmé des pères
Qui, manquant de raisons, se montraient trop sévères :
Vous exposerez-vous à vous voir reprocher
De blâmer ce qu'en vous on ne peut empêcher ?
Que deviendrait ainsi votre belle promesse ?
D'Outremont quoiqu'absent, vous savez la tendresse,
Et ne sauriez que dire, à son prochain retour,
S'il ne lui restait plus d'espoir pour son amour.
Vous connaissez son cœur pour être trop sensible ;
Pourra-t-il supporter cet abandon horrible,
Après avoir reçu votre consentement,
Qu'il croyait à l'abri d'un pareil changement.
Vous allez vous couvrir, mon frère, d'une honte
Que d'ici j'aperçois aussi sûre que prompte.

SOTAMBERT.

Oui, je l'avais promis, mais il n'est pas ici,
Et je veux marier Isabelle aujourd'hui....
Où même l'ai-je vu ? je n'ai pu le connaître
Que par vos seuls rapports, trop hasardés peut-être,
Et sur qui j'ai donné le fâcheux agrément
D'où viendraient, en ce jour, ses droits et mon tourment.

Ah! je sens que garder une fille si grande
Est un soin que bientôt il faut que j'appréhende.

ARISTE.

Mais vous n'y pensez pas; que peut lui reprocher
Votre....

SOTAMBERT.

Rien, mais j'en vois le moment approcher,
Et veux m'en garantir, m'entendez-vous, mon frère ?

ARISTE.

Fort bien. Sans rien vouloir qui puisse vous déplaire,
Je le répète encor : d'après vos volontés,
Si ce malheur survient, c'est vous qui le hâtez;
Et je n'en réponds pas, il pourrait enfin être
Que, pour trop dominer, vous ne fussiez plus maître.

SOTAMBERT.

Je n'aurais le pouvoir d'établir mon enfant
Sans avoir consulté jusqu'au moindre parent ?
C'est ce qu'il faudra voir !

SCÈNE III.

SOTAMBERT, ARISTE, MÉGASSON.

MÉGASSON *à Sotambert*.

Monsieur, on vous demande.

(Bas à Ariste).
Isabelle me suit.

SOTAMBERT.

J'y vas ; dis qu'on m'attende.
Excusez-moi, mon frère ; ailleurs nous nous verrons,
Et vous approuverez mes dernières raisons.

SCÈNE IV.

ARISTE, ISABELLE, LAURENCE.

ISABELLE.

Hé bien, mon oncle ?

ARISTE.

Eh bien, il est toujours le même
Et tient obstinément à son nouveau système :
Mais nous nous trompions tous, ce n'est pas Laméla
Que doit favoriser ce beau système-là.
Ta main est destinée à main, dit-il, choisie,
Qui mieux assurera le bonheur de ta vie.
Il te garde un époux d'un mérite et d'esprit
A te gonfler d'orgueil, à me rendre interdit ;
Le reste m'est caché ; c'est un mystère encore,
Qui se découvrira demain, avec l'aurore.

LAURENCE.

Comment est-il, monsieur ? est-il bien ou mal fait ?
A-t-il un teint morille, ou frais comme un bouquet ;
De beaux yeux, joli nez et succulente bouche ?
S'il est laid et difforme, et d'un regard qui louche,
Déjà je le devine, et peux dire d'ici
Quel est l'ours mal léché qui nous met en souci.

ARISTE.

Je ne l'ai jamais vu.

ISABELLE.

Peut-on être si folle ?
Ou finis ou dis-moi chose qui me console.

LAURENCE.

Que craignez-vous, madame ? Ayez le cœur plus haut.
Eut-t-il plus de gosier, plus de front qu'un héraut,
Laurence et Mégasson sauront le faire taire,
Et dérouter le jeu de son lâche mystère :
Je vous en fais serment. Dans le salon voisin
Il est avec monsieur à lui serrer la main.
Laméla, son utile et fidèle acolyte,
L'accable de respect, en humble chattemite ;
Et monsieur, imitant les courbettes qu'il fait,
Lui prodigue des soins refusés à regret.
Ce sont deux grands fripons, dangereux, mais je pense
L'étranger plus fourni de ruse et malveillance.
J'ai pu le remarquer, passant par ce salon
Où tous les trois parlaient d'une étrange façon.

ISABELLE *à son oncle*.

Sans votre appui, je suis une fille perdue !

LAURENCE.

Pouvez-vous bien encor vous montrer tant émue,
Quand nous vous assurons des secours d'un succès
A rompre la mesure à ces tristes furets.

ARISTE.

J'en réponds.

LES ADEPTES,

LAURENCE.

Et moi donc! il me vient une idée
Qu'en ce moment je crois d'espérance fondée;
Mais, pour en faire usage, il me faut Mégasson.
Ah, le voici.

SCÈNE V.

ARISTE, MÉGASSON, ISABELLE, LAURENCE.

LAURENCE.

Tu viens à profit et saison;
Arrive donc!

MÉGASSON.

Voyons! que me veut ma charmante?

LAURENCE.

Je veux te voir répondre à notre bonne attente,
Et supporter, d'esprit obligeant et féal,
La poursuite et l'amour d'un odieux rival.
Du fourbe Laméla tu connais l'espérance.

MÉGASSON.

Encor! Perfide! Ingrate!

LAURENCE.

Oh, jarni, patience!
Si toujours tu te plains....

COMEDIE.

MÉGASSON.

Dis-donc !

LAURENCE.

 Tu la connais ;
Elle peut nous servir, et nous remettre en paix.
Non vraiment de ses feux je ne suis pas éprise,
Et pour toi seul mon cœur à ce point s'humanise ;
Mais si je m'y prends bien, j'en tirerai parti
Pour avoir son secret, et le chasser d'ici.
Je veux donc que d'œil sec tu me regardes faire,
Ou plûtot qu'en cela tu sois mon émissaire.
Il ne feint de m'aimer que par ambition,
Par désir de m'avoir, en cette occasion,
Comme aide pour tromper notre généreux maître
Qui n'est pas assez fin pour deviner le traître :
Si c'est là son motif, ainsi que je le crois,
Il nous faut, tous les deux, le jouer à la fois.

MÉGASSON.

A merveilles ! tu peux compter sur tout mon zèle ;
Mais toi, de ton côté, me seras-tu fidelle ?

LAURENCE.

Oui.

MÉGASSON.

Nous nous marierons ?

LAURENCE.

 Oui, oui.

MÉGASSON.

Prochainement?

LAURENCE.

Oui.

ARISTE.

Moi, pour garantir ce doux engagement,
D'avance je promets de solides largesses
Qui, même à votre avis, passeront vos prouesses.

MÉGASSON.

Laissez faire; à ce prix, il faut qu'il cherche ailleurs
Des sots, de la fortune, un gîte et des honneurs.
L'un chassé, je vois l'autre aller à tous les diables,
Et par tout succomber sous mes coups redoutables....
Mais que nous veut Flipote, avec ses trois balais;
Vient-t-elle quereller?

SCÈNE VI.

ARISTE, MÉGASSON, FLIPOTE.

FLIPOTE.

Non, je viens vivre en paix,
Cependant décampez. Monsieur m'a donné l'ordre
De nettoyer ces lieux qu'il dit tout en désordre.

ARISTE.

Aurait-il des desseins?

COMÉDIE.

FLIPOTE.

Je le crois bien, de beaux!...
Ils faisaient des discours, emmanchaient des propos!...
Je mettais mon esprit à pouvoir les entendre,
Cependant je n'ai pu jamais y rien comprendre.
Ha, si vous l'aviez vu, ce monsieur Sbrigani,
Et comme ils étaient sots l'un, l'autre, auprès de lui!
Bien sûr, c'est un prodige! il parlait en oracle,
Et me divertissait autant qu'un beau spectacle.

ARISTE.

Ce monsieur Sbrigani, que vous racontait-il?

MÉGASSON.

Sans doute ce qu'invente un esprit faux, subtil?

FLIPOTE.

Notre maître disait: vous voyez ma Flipote,
Je la prends en pitié: toujours malingre et sotte,
Vous pourriez la guérir et de corps et d'esprit,
Si j'avais près de vous quelque peu de crédit.
Sbrigani repondait: ce n'est pas difficile,
Si vous pouvez fournir tout ce qui m'est utile.
Entr'autres instrumens, il me faut un baquet,
Un bâton de Jacob, un miroir, un sujet.
Le dernier, nous l'avons, si cette bonne fille,
Qui me paraît d'humeur complaisante et gentille,
Consent à se prêter aux essais peu communs
Qu'elle devra subir en momens opportuns.
Tout le reste est chez moi, disait encor mon maître,
Qui les croyait tous deux sincères comme un prêtre.

Cela va bien, seigneur, répliquait Sbrigani ;
Nous ferons nos essais dans une heure d'ici :
Allons tout disposer : voilà, messieurs, la cause
Qui de vous retirer fait que je vous propose.

ARISTE.

Ils ne te disaient rien, à toi ?

FLIPOTE.

Pour cela si.
Votre frère à la fin emmenant Sbrigani,
Laméla, resté seul, disait : ma bonne amie,
Si tu voulais m'aimer, je te rendrais la vie.
Puis il me caressait, et me serrant la main,
M'adressait des regards, des propos de faquin ;
Mais étant, comme on sait, assez bien élevée,
Je me suis, à l'instant, contre lui soulevée.
Fi, monsieur, ai-je fait, laissez-moi ! laissez-moi !
A tous vos beaux discours je ne prends pas de foi.
Il me parlait aussi de belle récompense,
Mais je vous l'ai traité de diseur d'insolence :
Toutefois répétant qu'il voulait me guérir ;
Qu'il y réussirait en me faisant dormir,
Ce qui me plaît beaucoup et sans cesse me tente,
J'ai promis d'être, un jour, un peu plus complaisante.

ARISTE.

Et tu le deviendras ?

FLIPOTE.

Si vous êtes présent ;
Sans quoi je fais la mine à ce nouveau galant.

MÉGASSON.

Ha, maraud! vous voulez cajoler ma Laurence
Et Flipote, d'un temps! Donnez-moi patience,
Et je vous apprendrai que vous n'êtes qu'un sot,
Un fat, un vrai bélître à manger du tricot,
Et qu'on verra bientôt, échappé de Bicêtre,
Par son cou voltiger aux branches d'un vieux hêtre.

SCÈNE VII.

ARISTE, SOTAMBERT, MÉGASSON, FLIPOTE.

SOTAMBERT, *dans les coulisses.*

Flipote!

FLIPOTE.

Qui m'appelle?

SOTAMBERT.

Es-tu là?

FLIPOTE.

Oui, j'y vais.

ARISTE.

(*à Flipote*). (*à Mégasson*).
Va donc.... Retirons-nous.

SCÈNE VIII.

SOTAMBERT, SBRIGANI, FLIPOTE.

SOTAMBERT *entrant.*

Qu'est-ce donc que tu fais?

FLIPOTE.

Ne m'avez-vous pas dit de mettre tout en ordre ?
Comme vous le voyez, j'exécute votre ordre.

SOTAMBERT.

Ce n'est pas encor fait ?

FLIPOTE.

M'en donnez-vous le temps ?
Vos désirs sont aussi par trop, oui trop pressans !

SOTAMBERT.

Ha, ne te fâche pas ! va-t-en, pauvre imbécille ;
Sans doute une autre fois tu seras plus habile.

SCÈNE IX.

SOTAMBERT, SBRIGANI.

SBRIGANI.

Vous avez eu raison de ne la pas gronder.
Il serait dangereux de trop l'intimider,
Voulant qu'elle devienne un sujet profitable
Au prochain dénouement de mon œuvre admirable.
Si vous la chagriniez, tristement affecté,
Son esprit n'aurait pas toute la liberté
Que dans ses actions a toujours la nature
Qu'il faut laisser agir en toute conjoncture.

SOTAMBERT.

(à part.)

Je suis de votre avis.... Que ce qu'il dit est beau....
Mais pourquoi, s'il vous plaît, avez-vous cet anneau ?

Je ne le trouve pas d'une forme ordinaire ;
Dites-moi, cache-t-il quelque sage mystère ?

SBRIGANI.

Il figure à vos yeux l'anneau zodiacal,
Indicateur exact et du bien et du mal.
Il a tant de vertus, surtout astronomiques,
Que, dominant la lune, il guérit les coliques,
Et cause ainsi la mort à plus d'un médecin,
Qu'il fait crever d'envie, avec tout leur latin ;
C'est enfin un présent que je tiens de Mercure,
Et qui m'a bien servi dans plus d'une aventure.

SOTAMBERT.

Mon dieu ! que je voudrais apprendre tout cela :
Je donnerais beaucoup.

SBRIGANI.

Vous n'en êtes pas là.
Pour y venir, il faut que rien ne vous émeuve ;
Il faut beaucoup d'argent, des travaux, quelqu'épreuve
Qui puisse garantir votre vocation
Constante, inébranlable en toute occasion :
C'est la règle ordinaire, et l'un de nos préceptes
Pour pouvoir être mis au nombre des Adeptes.

SOTAMBERT.

Je les adopterais sans regret et sans peur,
Tant je désire avoir bientôt ce grand honneur.

SBRIGANI.

Peut-être en serait-il un autre plus propice,
Mais il vous paraîtrait de coûteux sacrifice.

SOTAMBERT.

Non! daignez m'obliger; parlez, parlez toujours!
Confiez-vous en moi, sans retard ni détours.
Douteriez-vous encor de ma reconnaissance?
Je le craindrais, à voir si grande réticence.
Ce que vous avez fait ou projetez pour moi,
Vous est un sûr garant de ma bien bonne foi.

SBRIGANI.

Vous le voulez, je vais vous mettre sur la voie;
Puissiez-vous en avoir comme moi de la joie.
On échappe chez nous aux travaux, aux essais,
Par les liens du sang, préférables aux faits;
Et sans aucune épreuve on y reçoit tout homme,
Moyennant une femme et quelque bonne somme;
Mais ce moyen si court ne doit vous convenir:
Vous suis-je assez connu pour braver l'avenir?

SOTAMBERT.

Ou sur vous ou sur moi votre crainte est frivole;
De vous plaire en tous points vous avez ma parole,
Je dois vous l'avouer, vous me faites honneur,
En vous offrant ainsi, dans ce moment, monsieur.
Je vous dirai bien plus, j'en avais la pensée,
Et déjà vous l'aurais, oui! moi-même annoncée,
Comme le plus instant de mes plus chers désirs,
Si je n'en eusse craint quelques vifs déplaisirs;
Mais me voilà content.

SBRIGANI.

Votre chère Isabelle....

COMÉDIE.

SOTAMBERT.

Ma fille, qui toujours à mon ordre est fidelle,
Dès que je l'aurai dit, à mon gré choisira ;
Quand cela ne serait, elle m'obéira.
Pour ne plus vous laisser, je vous quitte à cette heure,
Faisant de revenir mon affaire majeure.
Laméla, que je vois, peut vous accompagner
Jusqu'au premier instant que je dois retourner.

SCÈNE X.

SBRIGANI, LAMÉLA.

SBRIGANI.

Le bon homme à duper ! qu'il a de complaisance !

LAMÉLA.

Et d'argent à voler !

SBRIGANI.

Je m'en fais conscience.

LAMÉLA.

Tout sérieusement, vous en resteriez là ?

SBRIGANI.

Bon, je veux plaisanter, en te disant cela !
Où donc en sommes-nous ?

LAMÉLA.

Vous voyez la baguette,
Le miroir, le baquet. De l'argent la cachette
Est ici, dans ce coin. Ne vous y trompez pas,
Quand de le découvrir arrivera le cas.

Ainsi, j'ai disposé nos ressorts de manière
A réussir au mieux dans toute cette affaire.
Ce sont là vos moyens; voilà le mien aussi :
Il m'occupe et me met en pénible souci.
Je sais que Sotambert pour Flipote et Laurence
N'a cessé de marquer beaucoup de complaisance;
Qu'il les écoute et suit aisément leurs avis
Et les consultera s'il se trouve indécis;
Tel est le grand projet que sur cela je fonde :
Je fais la cour à l'une, à l'autre mine blonde;
Il faudra qu'un démon, intrigant à son tour,
Les sauve malgré moi des surprises d'amour,
Ou que toutes les deux, à part ou même ensemble,
Secondent le projet qui tous deux nous rassemble,
Et calment les frayeurs d'un ombrageux vieillard,
Capable d'avancer notre prochain départ.
Je n'en dis pas plus long; en grande compagnie
De gens qui de parler ont souvent la manie,
Il se peut rencontrer un ou deux indiscrets
Qui voudraient divulguer le but de nos secrets.

SBRIGANI.

Oui, vraiment ce serait d'un danger manifeste.
Je cours à nos amis; toi, surveille le reste.
Nous ayant secondés, je leur dois raconter
Le motif qui nous fait encore ici rester.

FIN DU SECOND ACTE.

ACTE TROISIÈME.

SCÈNE I.

LAMÉLA.

Me voilà seul, faisons une adresse à Mercure,
Ce dieu fut de tout temps d'obligeante nature.

Grand saint, qui fut des dieux jadis le besacier,
Qui toujours en ferais le complaisant métier,
Si le destin plus fort, mieux avisé, plus sage,
Ne les avait enfin réduits à vivre en cage ;
Toi qui sers à souhait filous et charlatans,
Boutiquiers, gens de loi, médecins et traitans,
Voleurs des grands chemins, petits voleurs des rues,
Frappans à la sourdine ou grands coups de massues,
Et tant d'autres encor ; prête-moi ton secours,
Ce tour-ci vaudra bien le plus beau de tes tours :
Ha, tu m'entends, grand saint! Je vois venir Laurence.

SCÈNE II.

LAMÉLA, LAURENCE.

LAMÉLA.

Que vous m'avez causé de peine et de souffrance,
Par votre long retard, bel et divin objet !
Depuis long-temps j'attends sans savoir le sujet

Qui prolongeait ainsi les ennuis de mon ame ;
Auriez-vous oublié vos sermens et ma flamme ?
Si j'avais cette peur ; vous m'en verriez pâlir !

LAURENCE.

Et si vous le pensiez, vous m'en verriez mourir !
Ce reproche, cruel ! n'est-il pas trop horrible,
Quand vous savez mon cœur n'être pas invincible ?
Vous pouvez en juger par l'extrême rougeur
Qu'excite cet aveu contraire à ma pudeur.
Si je vous aimais moins, oserais-je le faire ?
Non, toute autre à ma place en ferait un mystère,....
Je vous aime, et bien trop ! séduisant Laméla !

LAMÉLA, *à part*.

Courage, tu la tiens !

LAURENCE, *à part*.

Ha, comme il y viendra !
Il ne prend par ma foi que des peines stériles ;
Et tous mes soins tendront à les rendre inutiles.

LAMÉLA.

Quoi donc ?

LAURENCE.

Vous enchaînez mes plus doux sentimens,
Et ce n'est qu'avec vous que j'ai d'heureux momens.
Une tâche, monsieur, que vous m'aviez donnée,
Ses peines, ses lenteurs me tenaient éloignée.
J'avais à décider un vieillard incertain,
Qu'Ariste et Mégasson conduisent à la main :

Voilà pourquoi plutôt je ne suis accourue
Vous payer le tribut d'un amour trop connue ;
Ah ! vous sauriez déjà qu'à votre égard, mon cœur
N'a jamais, non jamais, ressenti de froideur.

LAMÉLA, *bas*.

De moi se rirait-elle ? Après tout que m'importe,
Si ma ruse, en ces lieux, demeure la plus forte.
(*haut*).
Sotambert, dites-vous, plein de vos beaux récits,
A nos rares essais de bon gré s'est soumis ?

LAURENCE.

Ho, non, pas tout à fait, et presque le contraire.
Instruit par Mégasson des désirs de son frère,
Monsieur était changé de ce qu'on l'avait vu.
Il disait hautement que vous l'aviez déçu,
Et que vous n'agissiez que par friponnerie,
Voulant le dépouiller à votre fantaisie.
Par suite, il annonçait un grand éloignement
Pour vos secrets, par eux blâmés ouvertement ;
Mais étant parvenue à dissiper ses craintes,
A vaincre les soupçons inspirés par vos feintes,
Il a promis enfin de les accréditer,
Quelque chose qu'ensuite il doive en résulter.

LAMÉLA.

Vous ne me dites rien de sa fille Isabelle ?

LAURENCE.

Qu'en dire ? ne pouvant donner bonne nouvelle.
Sans sa fille il peut bien dissiper ses écus,

Mais non pas lui forger des liens biscornus.
J'aurais peine à penser qu'en aucune manière,
Elle pût consentir à si méchante affaire.

LAMÉLA.

Méchante affaire ! ô dieux, connaissez Sbrigani!
C'est un homme admirable, un excellent parti.

LAURENCE.

Vous le dites, mais tous n'en ont pas cette idée ;
Isabelle surtout la juge hazardée.
Encor si c'était vous, je ne répondrais pas
Que sa prudence, un jour, ne pût faire un faux pas :
Elle aime les talens, la vertu, le mérite,
Et partout les recherche, et toujours les excite.

LAMÉLA.

Vous ne me flattez pas ; et je vous en conviens,
Si beaucoup il en a, j'ai bien aussi les miens.
Tant soit peu cependant je dois vous contredire :
S'il était à blâmer, je serais encor pire.
En vertus, en talens, il l'emporte sur moi,
Et bien mieux d'Isabelle il mérite la foi.
Sachez qu'en l'obligeant, vous servez la fortune ;
Vous vous en sentiriez ; il n'a pas de rancune ;
Et nos amours bientôt devenus opulens,
Par leur brillant éclat, séduiraient plus de gens.
Il sait faire de l'or et de grandes largesses,
Qui nous accableraient, vous et moi, de richesses,
Et nous procureraient, comme à de gros seigneurs,
Des plaisirs, des respects de toutes les couleurs.

COMÉDIE.

L'AURENCE.

Quoi! de l'or! ah je cours vous servir sans réserve,
Et faire de façon qu'elle nous le conserve.

LAMÉLA.

Trop charmant petit cœur, je suis à vos genoux,
Et vous promets bien plus, si je suis votre époux.

LAURENCE.

Relevez-vous, monsieur, je vois venir Flipote;
L'imbécille croirait que contre elle on complote.

(*Elle veut se retirer*).

LAMÉLA.

Vous reviendrez?

LAURENCE.

(*à part*).

Bientôt.... Oh oui bientôt, faquin!
Et pour te relancer en insigne coquin.
Va! je t'ai deviné; tu crois m'avoir trompée,
Mais tu paieras les frais de ta sotte équipée.

SCÈNE III.

LAMÉLA, FLIPOTE.

FLIPOTE.

Hé ne vous levez pas, demeurez à ses pieds;
Jamais si bien ailleurs, monsieur, vous ne seriez?

LAMÉLA.

Flipote se fâcher! quoi donc la fait se plaindre?
A-t-elle bien vraiment quelque sujet de craindre?

FLIPOTE.

C'est encor moi, bon dieu ! qui ne dois pas gronder,
Après vous avoir vu près d'elle badauder,
Et cent fois lui jurer une constance égale
A ces beaux sentimens que votre bouche étale,
Quand vous pouvez vous voir dans ma cuisine admis.
Perfide ! est-ce donc là ce que tu m'as promis ?
Je saurai m'en venger avec une hardiesse
Capable d'effrayer jusques à ta maîtresse,
Et d'écarter au loin la bande des fripons,
Que tu m'as dit régner autour de ces cantons.
Tu m'en as trop montré ; c'est en sorcellerie
Que je veux démasquer les horreurs de ta vie ;
Tu prétends me tromper ; passe encor pour monsieur !

LAMÉLA, *à part.*

Rabattons son caquet; donnons-lui de la peur.
(*haut*).
Oui dà ! mais moi que rien n'étonne et n'effarouche,
A l'instant de parler, je te clôrai la bouche,
Et tu deviendras noire....

FLIPOTE.

Ah ! monsieur, finissez ;
Je tremble à chaque mot que vous me prononcez !
Quoi, je deviendrais noire ?

LAMÉLA.

Oui, noire, abominable,
Comme un vieux parchemin, comme la peau du diable.
Aussi pourquoi gronder ? aurais-tu des regrets

COMÉDIE. 53

De me voir te fêter ainsi que je le fais ?
Je jure par tes yeux que mes soins pour Laurence
Ne sont qu'un pur effet de ma rare prudence.
Il nous importait fort de la pouvoir gagner,
Pour qu'elle ne voulût dans un temps nous gêner.
Crois-moi, charmant bijou, je n'aime que Flipote,
Et l'aimerais bien mieux, mais elle fait la sotte.

FLIPOTE.

Je comprends maintenant : vous dites que je doi
Tout entendre, tout voir, et n'en avoir d'effroi ?

LAMÉLA.

Tout juste, c'est cela.... surtout plus de querelle !

FLIPOTE.

A vos sages avis je veux être fidelle....
Mégasson !....

 (*Elle s'enfuit*).

SCÈNE IV.

LAMÉLA, MÉGASSON.

MÉGASSON.

 Ha coquin ! infâme scélérat !
Bélître, polisson, misérable pied-plat,
Je te surprends enfin à séduire nos filles,
A mettre le désordre au sein de nos familles !
Tu cours de la cuisine aux portes du salon,
Et par tout, bas valet, insolent et félon,

Tu présentes des vœux d'une ardeur impudente,
Que, par commission, il faut que je régente.

LAMÉLA.

Le seigneur Mégasson voudrait-il s'amuser?
Sait-il que d'un seul mot je pourrais le briser?

MÉGASSON.

Me briser! toi, faquin! allons donc, me voici!
Commence!.... tu veux fuir!

(Il le bat).

LAMÉLA.

Ahi! ahi! ahi!

MÉGASSON.

Que je t'entende encore!

LAMÉLA.

Amis comme nous sommes,
Traiter de la façon le plus galant des hommes!

MÉGASSON.

Moi, ton ami, fripon! redis-le donc!.... Adieu!
Si tu jases jamais, même scène aura lieu.

SCÈNE V.

LAMÉLA.

Quel affront! quelle honte et quelle ignominie!
Un seul instant, hélas! vient de tacher ma vie....
Je serais sans vengeance!.... oh non, brutal affreux!
Et quand je la prendrai, nous serons alors deux....
Pourtant réfléchissons!.... il est d'un encolure,

COMÉDIE.

Quand nous serions cinquante, à doubler la mesure;
Ce serait pis encor. Mon ami Laméla,
Crois-moi, deviens prudent, et te tiens à cela.
Rends-toi justice aussi : faquin de ton espèce
Mérite, à tous égards, que partout on le fesse;
Et conviens-en, ce n'est pour la première fois,
Qu'on te charge le dos d'un lourd et si gros bois.
Quand nous réussissons, nous autres gens d'intrigue,
Nous pardonnons les coups que l'humeur nous prodigue.

SCÈNE VI.

SOTAMBERT, LAMÉLA.

SOTAMBERT.

Qu'a-t-on dit ? Mégasson vous a-t-il maltraité ?

LAMÉLA.

Ha ce n'est rien du tout ; il ne m'a que heurté.
C'est l'effet imprévu d'une simple rencontre
Entre hommes disputant et du pour et du contre.
Il m'en a fait excuse, et marqué son chagrin ;
Ce léger accident n'exigeait autre fin.

SOTAMBERT.

Si vous êtes content, je resterai tranquille ;
Je voulais qu'il vous fût agréable et docile.
D'après votre récit, il me semble qu'il l'est,
Et qu'il vous a marqué le plus vif intérêt ;
Je veux qu'il continue.

LAMÉLA.

Et moi je l'en dispense.

Il en montre beaucoup, et bien plus qu'on ne pense ;
Vous avez dit le mot, je suis plus que content.

SOTAMBERT.

Je m'en rapporte à vous, et n'y songe plus tant ;
Aussi bien avons-nous à parler d'autre chose :
Votre ami tarde bien, en sauriez-vous la cause ?

LAMÉLA.

Je crois la deviner. Pour nos vastes projets,
On ne le dirait pas, il faut de grands apprêts,
C'est ce qui le retient ; j'en ai la certitude.
De rester si long-temps il n'a pas l'habitude :
Soyez-en sûr, vous-même, il s'en va revenir.

SOTAMBERT.

Tant mieux !.... Le croiriez-vous ? on veut nous désunir,
Et contre vos desseins me donner une idée
Que j'ai fort combattue, et sans cesse éludée.
Ariste et Mégasson m'en avaient harcelé,
Et sans Laurence et vous, ils m'auraient ébranlé.
Vos discours, disaient-ils, ne sont que des surprises,
Et vous êtes fripons à mettre à Pierre-Ancises.
Si je les avais crus....

LAMÉLA, *bas.*

Ils ont, ma foi, raison.

(*haut*).
Ah ! seigneur, quel mensonge, et tout de leur façon !
Le temps vous l'apprendra.

COMÉDIE.

SCÈNE VII.

SOTAMBERT, LAMÉLA, MOQU'OISON.

MOQU'OISON.

L'étonnante merveille !
Vous n'avez jamais vu d'aventure pareille.
Un monsieur Sbrigani vous fait là-bas de l'or ;
Tant en fait qu'il en donne, et voici le trésor
Que j'en ai pour ma part.

LAMÉLA.

Ce ne sont pas des songes,
Des propos, des discours, d'insipides mensonges ;
Cet homme l'a vu faire.

MOQU'OISON.

Et je n'ai pas dit tout :
Je vais vous le conter, messieurs, de bout en bout.
Les bêtes et le monde, ah ! c'est pis qu'un oracle,
Il guérit d'un seul mot, et comme par miracle :
J'en suis tout ébahi ! Ma bête l'Oreillard,
Que vous pouvez connaître, avait un gros javart
Qui la faisait boiter, et mettait hors d'usage ;
Il n'a dit que ce mot, sans drogue ni bandage,
Et mon âne prenant ses jambes à son cou,
Pour s'en venir chez nous, a couru comme un fou.
Ho, c'est, jarni, si vrai que la magistrature,
Le peuple, aussi les gens de plus haute figure,
En veulent tous signer un bon certificat,
Pour prouver qu'à plaisir mon bourriquet s'ébat.

LES ADEPTES,

LAMÉLA *à Sotambert.*

Vous l'entendez, monsieur : viendra-t-on après dire
Que ce sont contes bleus que votre ville admire ?

SOTAMBERT.

Qu'on y vienne !.... ah ! mon frère, oserez-vous encor
Soutenir qu'en cela je ne suis qu'un butor ?
Que n'arrivez-vous donc ? vous n'êtes plus à craindre ;
Je puis, monsieur l'oracle, à l'instant vous convaincre....
(à Moqu'oison).
Il n'arrivera pas !.... Écoutez-moi, l'ami,
Pour un jour, seulement, laissez votre or ici.

MOQU'OISON.

Hé non pas, voyez-vous, je ne suis pas si bête ;
Je garde ce que j'ai, ce n'est pas toujours fête.
Vous autres, beaux messieurs, sans honte vous pillez
Nous autres, campagnards, pauvrement habillés :
Qui me le remettrait ?

SCÈNE VIII.

SOTAMBERT, SBRIGANI, LAMÉLA, MOQU'OISON.

SBRIGANI.

Moi.

MOQU'OISON.

Pour celui-là passe ;

COMÉDIE.

C'est un brave homme, on peut lui faire cette grâce.
(*à Sbrigani*).
Tenez, vous, le voilà : gardez-le bien au moins !
Je vous le laisse, mais présence de témoins.

SBRIGANI.

Je saurai le garder, qui plus est, vous le rendre.

SCÈNE IX.

SOTAMBERT, SBRIGANI, LAMÉLA.

SOTAMBERT.

Que le monde est, monsieur, difficile à comprendre !
Son allure toujours est nouvelle pour moi ;
Et plus j'y réfléchis, plus j'en ressens d'effroi.
Donnez-en la raison, si vous pouvez la dire :
Il nuit à qui le sert, et sert qui veut lui nuire ;
C'est tout ce que j'en sais. Et par exemple, vous,
Vos services fréquens excitent son courroux :
Si vous l'en punissiez !

SBRIGANI.

Je n'en suis pas capable.

SOTAMBERT.

Il vous verrait pourtant d'un œil plus accostable.
Vous m'avez obligé ; je le reconnais mieux,
Et saurai vous venger de tous vos envieux :
Je l'ai dit : vous aurez ma fille et ma fortune.

SBRIGANI.

Vous me comblez, monsieur, de grâce peu commune,
Et mon cœur étonné....

SOTAMBERT.

Bientôt vous les aurez;
En dépit des méchans, oui, vous les obtiendrez :
Reposez-vous sur moi, sur ma reconnaissance,
Et le désir que j'ai de si belle alliance.
Quelque vif cependant que soit ce grand désir,
Un soupçon inspiré pourrait le refroidir.
On raconte, on répète et même l'on assure
Que, par un vil mensonge, une lâche imposture,
Vous couvrez, à dessein, du nom de Sbrigani
Le nom que vous portiez avant que d'être ici :
Si ce fait est constant, il me donne des craintes,
Et justifierait trop leurs différentes plaintes;
Dois-je les écouter? parlez de bonne foi.

SBRIGANI.

De dire vrai toujours je me fis une loi;
Je vais le faire encor, sans nulle réticence.
Vous pouvez m'accorder entière confiance;
Mais entre vous et moi que ce soit un secret;
Vous me feriez manquer mon but et son effet.
Sbrigani n'est vraiment qu'un nom de fantaisie,
Pris pour cacher celui que j'ai dans ma patrie,
A l'imitation des premiers Rose-Croix,
Dont l'usage et les mœurs sont pour moi d'un grand poids.
Vous en feriez autant, si votre bonne étoile
Vous indiquait le jour qu'un nuage vous voile.

COMÉDIE.

Autre motif encore en cela me guidait,
Qui, lorsque je le pris, tous deux nous regardait.
Uniquement connu d'Ariste et d'Isabelle,
De vous désirant l'être, à l'excès de mon zèle,
J'ai cru que vous pourriez beaucoup mieux me juger,
En quittant mon vrai nom pour un nom étranger.
Pensez-vous maintenant que ce soit par surprise
Que je vous tais mon nom, et si bien le déguise ;
Et que....

SOTAMBERT.

Voyez un peu la malice des gens !
Noircir de la façon la vertu, les talens !
Vous me tranquillisez ; mais, pour mieux faire taire
Des hommes disposés à médire et malfaire,
Dites comment, sans feinte, on vous nomme.

SBRIGANI.

Outremont.

SOTAMBERT.

L'amoureux d'Isabelle, et qui vient de Piémont ?

SBRIGANI.

Oui, qui vient de Piémont.

LAMÉLA.

Et grand naturaliste.

SOTAMBERT.

Connaissant Isabelle, et connaissant Ariste,
Pourquoi les fuir ainsi, pourquoi ne les pas voir ?

SBRIGANI.

Pour d'abord satisfaire à mon premier devoir,

Celui de vous offrir de mes talens l'hommage ;
Mais le hasard m'a fait un plus grand avantage :
J'ai pu sauver vos jours des coups des assassins ;
Et depuis j'ai donné mes soins à vos desseins,

SOTAMBERT.

A présent vous pourriez leur faire une visite,
Et leur communiquer un peu de ce mérite,
Qui vous assimilant aux docteurs du pays,
Aussitôt vous mettrait au rang de leurs amis.

SBRIGANI.

Vous le croyez possible, et cependant peut-être
Voudraient-ils soutenir ne pas me reconnaître,
D'après le doute affreux et les préventions
Que sèment contre moi des gens à passions.
Changé, porteur de traits rendus méconnaissables
Par d'illustres travaux en lieux inhabitables,
Je les excuserais : de moi-même j'ai peur.

SOTAMBERT.

Vous avez, selon moi, beaucoup trop de candeur.
Éloignez-vous pourtant, je vois venir mon frère ;
Ce que je vais lui dire avancera l'affaire.

SCÈNE X.

SOTAMBERT, ARISTE.

ARISTE.

Je viens savoir, mon frère, et pour dernière fois,
Si vous tenez toujours à votre indigne choix ?

SOTAMBERT.

Oui, mon frère, j'y tiens et j'y tiendrai sans cesse ;
C'est une vérité qu'aisément je confesse.

ARISTE.

Voulez-vous ignorer que l'on dit en tous lieux,
Que vous abuserez d'un pouvoir odieux,
Et rendrez votre fille à jamais malheureuse ?
Ah, donnez-lui plutôt une prison affreuse ;
Vous serez moins injuste en prenant ce parti,
Qu'en la sacrifiant à ce vil Sbrigani !

SOTAMBERT.

Vous pourriez vous servir d'expressions moins dures.
Que vous a-t-il donc fait pour l'écraser d'injures ?
Vous m'en parliez, monsieur, de toute autre façon,
Quand....

ARISTE.

Auriez-vous encor l'injuste déraison
De me dire l'auteur d'un projet d'alliance
Qu'on ne peut imputer qu'à l'extrême démence !

SOTAMBERT.

Sans cris et sans aigreur, ne pouvons-nous parler ?
C'est à vous seul, à vous, que j'en veux appeler.
Au mois de mars dernier, dans un excès de zèle,
N'avez-vous pas voulu marier Isabelle ?

ARISTE.

Oui.

SOTAMBERT.

N'avez-vous pas dit que l'amoureux était
Un homme de conduite, un excellent sujet.

ARISTE.

Oui.

SOTAMBERT.

N'avez-vous pas dit qu'à raison du commerce,
En gros et en détail, que sa maison exerce,
Il fallait, de six mois, en retarder l'hymen,
Et que, pendant ce temps, nous ferions examen
Scrupuleux et soigné de ses biens et sagesse ?

ARISTE.

Oui.

SOTAMBERT.

N'avez-vous pas dit, preuve qu'il intéresse,
Que déja vous saviez qu'il devait convenir ?

ARISTE.

Oui certes ; mais où donc en voulez-vous venir ?

SOTAMBERT.

De grâce, doucement.... et pendant une absence,
Que j'ai faite d'ici, pour aller en Provence,
Ne l'avez-vous pas eu plus de huit jours chez vous
Auprès de votre nièce à faire les yeux doux ?
Enfin à mon retour au sein de ma famille,
Ne m'avez-vous pas dit, vous, mon frère et ma fille,

Avec plaisir, et même assez adroitement,
A dessein, l'on dirait, d'avoir mon agrément,
Que le jeune Outremont, le cœur plein de tristesse,
Avait quitté ces lieux en faisant la promesse
De venir, aussitôt son voyage achevé,
Serrer des nœuds qui l'ont pour toujours captivé?

ARISTE.

Oui, j'ai dit tout cela ; mais quelle conséquence
En pouvez-vous tirer dans cette circonstance ?

SOTAMBERT.

La voici : vous voulez et vous ne voulez plus ;
Et mes égards pour vous sont des soins superflus
Que, par la suite, aussi, je ne voudrai plus prendre :
Je vous parle assez clair, vous devez me comprendre.

ARISTE.

Comment cela ?

SOTAMBERT.

Comment !.... quelle bonne raison
Ne serait à vos yeux toujours hors de saison ?

ARISTE.

Mais encor ?

SOTAMBERT.

Vous vouliez pour époux à ma fille,
Outremont, que l'erreur si joliment habille ;
Épris des mêmes feux, il revient pour s'offrir,
Et voilà cependant qu'il ne peut convenir.

LES ADEPTES,

ARISTE.

Outremont, dites-vous ?

SOTAMBERT.

Outremont, oui, lui-même,
Je puis vous l'assurer.

ARISTE.

Ma surprise est extrême,
Et vous me permettrez d'en douter jusqu'au jour
Qu'avec vous il viendra l'affirmer à son tour.
D'ailleurs oubliez-vous que j'ai sa connaissance ;
Que bientôt arrivant il peut, par sa présence,
Et l'aide de papiers, démentir aisément
Des propos, un récit vides de fondement ?

SOTAMBERT.

Doutez, ne doutez pas, vous en êtes le maître,
Mais c'est être incrédule, ou vouloir le paraître,
Me l'ayant dit lui-même.

ARISTE.

Eh ? qui lui, s'il vous plaît ?

SOTAMBERT.

A le dire il mettait le plus vif intérêt.

ARISTE.

Qui donc ?

SOTAMBERT.

Qui ! mais encore, Outremont.

COMÉDIE.

ARISTE.

 A ce compte,
Outremont, Sbrigani, j'en rougirais de honte,
Seraient deux noms donnés au même individu,
Qui prendrait l'un ou l'autre, et le premier venu :
Pourriez-vous bien avoir assez de complaisance
Pour croire à des discours de toute invraisemblance ?
Vous voulez plaisanter ; vous avez trop de sens.

SOTAMBERT.

Mais du moins convenez qu'il a de grands talens.

ARISTE.

Sur ce point je n'ai rien, rien du tout à vous dire,
Ou si j'en convenais, ce serait encor pire.
S'il en a, je les crois beaucoup trop dangereux.
Puisque vous en parlez, j'avoue, entre nous deux,
Qu'avec quelque raison, au moins je le soupçonne
D'être l'auteur du vol fait sur votre personne.

SOTAMBERT.

Mais que penserez-vous en voyant ces lingots,
Par lui créés de rien, en présence....

ARISTE.

 Des sots !
M'entendez-vous ? Croyez, avec ferme assurance,
Que rien ne fut, et n'est que par la providence.
Qui soutient le contraire est un vrai charlatan
A suspendre au gibet, à lier au carcan :
Son unique savoir gît à faire une dupe

Dont il puisse voler le pourpoint ou la jupe.
J'ai grand'peur que cet homme, en qui vous vous fiez,
Ne soit de ces fripons ici près relayés,
Que recherchent partout les suppôts de police,
Pour nous en procurer prompte et bonne justice.
Finissons ce débat; convenons d'un seul fait,
Qui de plainte entre nous ôtera tout sujet.
Sbrigani, dites-vous, en votre domicile,
Veut bien recommencer ce tour si difficile,
Et cent autres encor; tous deux nous y serons,
Et s'il peut réussir, vaincu par ses leçons,
Je me fais son disciple et me rends de sa secte;
Et vous pourrez alors, sans que je le suspecte,
Lui promettre et donner votre fille et vos biens :
Mais s'il n'est qu'un fripon, ce phénix des vauriens
Sera, je vous le jure, et sans nulle demeure,
Proscrit au loin, ou même emprisonné sur l'heure.

SOTAMBERT.

J'y consens volontiers, et vais l'en avertir,
Bien certain que lui-même en aura du plaisir.

ARISTE, *seul.*

Moi, je ne le crois pas, et suis sûr du contraire.
Quel mince esprit, bon dieu! Quel mal il pourrait faire!
Je saurai l'empêcher, en prenant ce parti.

FIN DU TROISIÈME ACTE.

ACTE QUATRIÈME.
SCÈNE I.
SBRIGANI, LAMELA.

LAMÉLA.

Qu'a fait de merveilleux mon maître Sbrigani ?

SBRIGANI.

De l'or, des guérisons et force coups de tête.
Je voyais les esprits tournés à la tempête,
Mais quelques tours d'adresse appuyés de grands mots,
Ont calmé les fureurs et gagné tous les sots.

LAMÉLA.

Encor, quel embarras aviez-vous ?

SBRIGANI.

 Dans la rue.
Je passais bien tranquille, une grande cohue,
Qu'excitait un faquin, s'ameute autour de moi,
Et de me retirer veut m'imposer la loi,
Si je ne fais de l'or, et ne guéris un âne,
Qu'à ne pouvoir marcher un mal de pied condamne.
Ayant encor sur moi, mise dans un chiffon,
Un peu de poudre d'or, des louis du barbon,
Je demande et reçois charbon et chaufferette ;

LES ADEPTES,

Et tandis que la foule en aveugle me guette,
Je la livre et soumets à l'ardeur d'un bon feu,
Qui me produit un or digne de son aveu.
A tous, dans le pays, il est alors notoire
Que personne, avant moi, n'avait eu cette gloire,
Et je suis aussitôt couvert de complimens,
Répétés à grands cris de momens en momens.
Mais de mon savoir faire on veut une autre preuve,
Et l'âne est amené. Loin que rien ne m'émeuve,
Et soupçonnant qu'un clou devenait de son mal,
Sans qu'on l'eût aperçu, le sujet principal,
Une pierre d'aimant, entre mes doigts placée,
Redonne à l'animal son allure passée.
Le jeu des mains, pour lors, redouble à tout excès,
Et je suis proclamé pour deux si grands bienfaits.
Enfin j'ai terminé d'un air de modestie,
Qui de pas un Blaisois n'a réveillé l'envie,
Chose bien étonnante ! et qui m'ôte la peur
Qu'on veuille désormais troubler notre bonheur :
J'ai pour nous tous les sots et toute la canaille ;
Le reste n'offre rien que je craigne ou qui vaille.

LAMÉLA.

En peu de mots, aussi, tel est ce que j'ai fait.
De me blâmer, peut-être aurez-vous tout sujet ;
Qu'importe, le voici. De Flipote et Laurence,
Non sans quelques soucis, et mainte défiance,
J'ai ménagé l'esprit et gagné les amours ;
L'une et l'autre, à l'envi, m'ont promis leurs secours.
Vous connaissez déjà les talens de Flipote ;
Elle convient surtout dans les emplois de sotte,
Et nous servira bien en autre rôle encor,

COMÉDIE.

Si nous magnétisons ou fabriquons de l'or.
Laurence est au contraire une plus fine chatte,
Qui pourrait nous donner plus d'un bon coup de patte :
J'ai cru nous l'asservir en m'offrant pour époux,
Et l'ai vue, à ce mot, se livrer toute à nous.
Elle promet des soins assidus et sincères,
Propres à dissiper les craintes trop légères
D'un vieillard effrayé, qui peut nous échapper;
Qui pourtant fournirait de quoi bien décamper.
Quoi qu'il arrive, ainsi nos ruses couronnées
Sans peine nous vaudront bon nombre de guinées,
Sans les autres plaisirs que nous laisserons là.

SBRIGANI.

Comment, maître faquin, arranges-tu cela ?
Fais plutôt nos paquets.

LAMÉLA.

Oui, mais la dot me tente.

SBRIGANI.

Bien d'autres la prendraient.

LAMÉLA.

Le moyen s'en présente.

SBRIGANI.

A l'avoir il faut donc travailler sourdement.

LAMÉLA.

C'est ce que je veux faire et le plus promptement,
Si rien.... Mais regardez, je vois de la fénêtre....

SBRIGANI.

Où ça ?

LES ADEPTES,

LAMÉLA.

Là-bas, Ariste avec un jeune maître ;
Si c'était Outremont !

SBRIGANI.

Il parle avec chaleur,
Et, ce semble, de faits qui lui tiennent au cœur.

LAMÉLA.

Eh, oui, ce pourrait l'être.

SBRIGANI.

Ils viennent, du courage !

LAMÉLA.

Oh, ce sont deux blancs-becs à leur apprentissage.

SBRIGANI.

Pourtant surveillons-les. Tu resteras ici ;
Et j'irai par la ville assembler le parti.
Il te faudra d'abord bien instruire Flipote
De ce qu'elle doit dire, en tenant la marotte ;
Puis résoudre Laurence à faire de son mieux
Pour qu'enfin Sotambert nous retienne en ces lieux.
Je reviendrai bientôt mettre la main dernière
Au chef-d'œuvre qui doit clôre notre carrière.

SCÈNE II.

ARISTE, OUTREMONT, MÉGASSON.

OUTREMONT.

Vous dites qu'il s'appelle ?

COMÉDIE.

ARISTE.

Outremont, Sbrigani,
Suivant que le besoin s'en fait sentir de lui.

OUTREMONT.

Est-il petit ou grand ?

ARISTE.

Non, de taille commune ;

MÉGASSON.

Et de visage rond comme un banc de tribune.

OUTREMONT.

Et ses talens ?

MÉGASSON.

On dit que beaucoup il en a,
Mais que Belzébut seul les lui distribua.

ARISTE.

Le plus fâcheux du tout, c'est qu'il a pu séduire
Sotambert, qui toujours ne veut pas l'éconduire,
Quoi que nous ayons dit, en public, en secret,
Pour lui prouver qu'un jour il s'en repentirait.

OUTREMONT.

Mais, au moins, puis-je encor espérer qu'Isabelle
N'y prendra point de part, et me sera fidelle ?

ARISTE.

Ayez pour assuré que, dans votre malheur,

Qui la peine et l'afflige, elle vous garde un cœur
D'une fidélité peu commune et sincère,
Malgré tout le respect qu'elle porte à son pére.

OUTREMONT.

Devais-je craindre, hélas! après tous ses écrits,
De voir, si tôt, mes vœux indignement proscrits;
Et peut-il bien vouloir retirer sa parole?

ARISTE.

C'est là ce qui pour vous et pour lui me désole;
Mais vos maux ne sont pas sans consolation.
Nous travaillons ici, tous avec action,
A vous en délivrer, à trouver un remède
Qui puisse dissiper l'erreur qui le possède.

OUTREMONT, *montrant un pistolet.*

Le voilà ce remède, et d'effet avéré,
Qui tuera les projets d'un fripon déclaré,
Et tarira les pleurs dont sa tartuferie
S'efforce de remplir chaque instant de ma vie.

ARISTE.

Ah! vous vous tromperiez; ce remède cruel,
D'un secours incertain, vous rendrait criminel.
J'adopte vos fureurs, mais dans votre vengeance
Choisissez des moyens dictés par la prudence;
Il finirait ainsi trop honorablement;
Désirons qu'il succombe, et plus honteusement.
Du coquin, tous les deux imitons l'artifice;
Livrons-le aux tribunaux, nous en aurons justice.
Sous peu de temps il doit faire preuve en ces lieux

COMÉDIE.

De cent tours destinés à fasciner les yeux :
Avec nous venez-y, déguisé de manière
Qu'il courre aveuglément tomber dans la guêpière.
On ne vous connaît pas, sauf Isabelle et moi,
Laurence et Mégasson ; leur en faisant la loi,
Je vous réponds d'eux trois, ils savent bien se taire,
Et garderont sans peine un silence sévère,
Si nous les prévenons ; vous m'entendez ?

OUTREMONT.

Fort bien.

ARISTE.

Taillez de la besogne à ce maître vaurien,
Tandis qu'il vous en fait. Prévenez Isabelle ;
Un sage arrangement se prendra mieux chez elle :
Laméla, son argus, pourrait vous épier ;
Il est bon de savoir de tout se défier.
Il importe d'ailleurs qu'aussi je l'entretienne,
Et je crains qu'à la fin elle ne nous prévienne ;
Mais juste, la voici : sortez de ce côté,
Et de parler, monsieur, laissez-nous liberté.

SCÈNE III.

ARISTE, ISABELLE.

ISABELLE.

D'Outremont, je le sai, l'arrivée est certaine ;
Avec vous, on l'a vu sur la place prochaine,
On le dit hautement ; je suis seule à le voir ;
Pourrait-il, lui, de même abuser mon espoir.

ARISTE.

J'admire en ce discours d'une amante les craintes ;
Elle tremble de rien, et sur rien fait des plaintes,
Sans nullement penser qu'une bonne raison
Peut nous faire par fois agir de la façon.

ISABELLE.

Quelle raison si grande, et si bien réfléchie,
A pu le dispenser de chercher une amie,
Dont il n'ignore pas la peine et le tourment ?
Sa lettre m'annonçait, ah ! plus d'empressement !....
Voilà comme ils sont tous ! Parlent-ils dans l'absence,
Ils meurent de chagrin, de vive impatience ;
Mais sont-ils près de vous, ce n'est plus même ardeur,
Et leur bouche jamais ne parle avec leur cœur !

ARISTE.

Tu ne te montres pas des meilleures, ma nièce,
En lui cherchant pour l'heure une méchante pièce.
Seul, je l'ai retenu, privé de t'aller voir ;
Mais il ira bientôt, et même dès ce soir.
Des motifs imprévus que je ne puis te dire,
Font que je ne pourrai l'accompagner ni suivre :
Il te les confiera ; pour lors tu connaîtras
Qu'il adore toujours tes vertus, tes appas.
Il s'agit d'une ruse utile et nécessaire
Pour regagner l'amour de ton crédule père,

ISABELLE.

Il fait seul mon malheur !

COMÉDIE.

ARISTE.

Sans doute il a des torts ;
Mais n'étant que trompé, partage nos efforts,
Aide-nous à d'ici chasser deux hypocrites,
Dont pour toi le séjour aurait de tristes suites.

ISABELLE.

Je le ferai.

ARISTE.

Retourne à ton appartement,
Outremont inquiet t'attend probablement.
Sotambert doit aussi bientôt me venir prendre,
Il nous reprocherait de vouloir nous entendre,
Pour le contrarier et nuire à des projets
Qu'il met bien au-dessus de tous ceux qu'il a faits.

SCÈNE IV.

ARISTE, SOTAMBERT.

SOTAMBERT.

Je vous ai fait attendre ?

ARISTE.

Oh, point du tout, mon frère.

SOTAMBERT.

Cependant je l'ai craint. Sans notre grande affaire,
Dont les soins, autre part, m'occupaient forcément,

Je serais retourné dès le premier moment.
J'ai tardé pour ne pas manquer à ma parole,
Et par crainte de faire une imprudente école.
Dans un si grand projet, il faut surveiller tout :
Vous vous ririez de moi, si je perdais le coup.

ARISTE.

Vous ne le craignez pas, je vois à la mesure
Que vous voulez toujours soutenir la gageure.

SOTAMBERT.

Oui vraiment je la tiens, et sans être surpris
De vous voir en parler avec tant de mépris.
Le propre de l'orgueil, quand il ne peut comprendre,
Est de rejeter tout ce qu'il devrait apprendre.

ARISTE.

Ha, pourquoi vous fâcher? Je ne méprise rien,
S'il peut en résulter apparence de bien ;
Mais apprendre, quoi ?.... quoi ?.... de sottes momeries,
Ou tout au plus, monsieur, d'inutiles folies ;
Vous me permettrez bien d'oser encor douter
De choses qu'en tout cas, je ne dois adopter,
Qu'après avoir connu jusques à l'évidence,
Que mon doute est l'effet de ma seule ignorance.

SOTAMBERT.

Vous ne vous cachez plus : incrédule à l'excès,
On ne peut vous convaincre à moins que par des faits
Personnels, éclatans, et tellement sensibles
Qu'ils arrachent de vous des aveux trop pénibles.

COMÉDIE.

Pour la dernière fois, je suis sûr de pouvoir....
Et bientôt.... aujourd'hui.... surpasser votre espoir;
Attendez seulement l'illustre, incomparable....

ARISTE.

Dites l'audacieux, le fin, le misérable....

SOTAMBERT.

Hé, non pas, mais l'adroit et savant Sbrigani.

ARISTE.

Ah, distinguez ! lequel ?

SOTAMBERT.

Le voilà, celui-ci.

SCÈNE V.

SOTAMBERT, ARISTE, SBRIGANI.

SBRIGANI.

D'où vous provient, messieurs, pareille fâcherie ?
Ne peut-on vous remettre en plus douce harmonie ?

SOTAMBERT.

Croiriez-vous que monsieur doute de vos talens,
Qu'il ne veut pas y croire, et soutient que je mens ?

SBRIGANI.

Laissez-le faire et dire ; il raisonne en gagiste,
Et pitoyablement décide en journaliste ;

Mais il est votre frère, et par affection,
Je veux bien m'occuper de sa conversion....
(*ironiquement à Ariste*).
Monsieur est incrédule ! il ne voudra pas croire
A ce que je puis faire, et même sans grimoire :
Cependant essayons ! qu'exigez-vous de moi ?....
Que j'évoque des morts ?.... Vous auriez trop d'effroi....
Déja surpris ?.... Parlez !

ARISTE.

Demandez à mon frère ;
C'est pour lui qu'il vous faut montrer du savoir faire.
Je ne pourrais jamais assez l'apprécier,
Et de moi vous devez encor vous défier,
Jusqu'au moment, du moins, qu'à force de m'instruire,
Vous pourrez m'amener à devoir me dédire.

SBRIGANI.

Mon art est au-dessus de tous mauvais soupçons ;
Il peut en remontrer de toutes les façons.

SOTAMBERT.

Notre mère disait, d'après feu son grand père,
D'un air tout convaincu, mais rempli de mystère,
Que du temps où la France avait des huguenots,
Qui poinçons renversaient, et cassaient tous les pots,
En reniant les saints, les sacremens, le pape,
Un de nos bons ayeux, riche comme un satrape,
A mis en lieu secret, pour les mieux enfouir,
Ses trésors que depuis ne peuvent découvrir
Recherche sur recherche, et maint tour de baguette,
Quoique faits par devins à savante cornette.

Dernièrement encor nous avons tout tenté
Pour pouvoir le trouver et mettre en liberté.
J'en ai le sentiment et ferme et manifeste,
Si votre grand savoir que mon frère conteste,
Le mettait à la fin en sa possession,
Vous le verriez changer de résolution.

ARISTE.

J'en conviens aisément, ce serait quelque chose,
Qui pour moi de changer pourrait être une cause;
Mais, hélas, vain espoir!....

SBRIGANI.

Dans peu vous le verrez;
Je vais faire, et bien plus que vous ne l'espérez.
(à Sotambert).
Donnez-moi ce bâton.... Toi, divine baguette,
Qui m'as toujours servi de fidèle interprète,
Dis-moi dans quel recoin secret de la maison
Repose le trésor ici caché, dit-on?
Ne vas pas me tromper, ou par le feu punie,
Tu n'aurais plus qu'un nom couvert d'ignominie!....
Tu parles.... je t'entends.... oui, vraiment c'est ici....
Du courage, messieurs, frappons et fouillons-y!....

(à Ariste).

Du courage, fouillons, cherchons!.... Voici la bourse!
Si vous avez dans l'ame encore autre ressource
Pour toujours dénier les beautés de mon art,
Je vous permets, monsieur, d'oser m'en faire part;
Et le succès viendra couronner par la suite
Des travaux que d'avance à voir je vous invite.

ARISTE.

(*bas*).
L'impudent! le faquin! aurait-il bien raison?
Tâtons-le cependant, mais d'une autre façon.
(*à Sbrigani*).
Vous avez rencontré; j'éprouve de la joie
A me voir possesseur d'une si belle proie,
Qui faisait les désirs de nos anciens parens :
Elle eut séduit les yeux des plus indifférens,
Mais titre, forme, tout jusqu'au millésime,
Annonce qu'on la fit pour un autre régime,
Et bien plus éloigné : le devineriez-vous ?
Si vous le connaissez, de grâce, instruisez-nous.

SBRIGANI.

(*à part.*)
Te voilà pris, fripon! allons un peu d'audace;
Tout autre ferait pis s'il se trouvait en place...
(*à Ariste*).
Regardez ce miroir, il est de vérité.

ARISTE.

Je n'y vois rien, et suis en pleine obscurité.

SBRIGANI, *approchant le baquet.*

Voyez-vous mieux au fond de cette onde si claire,
Qui toujours réfléchit les objets sans mystère?

ARISTE.

Rien encor, rien du tout.

SBRIGANI.

 Ce n'est pas étonnant,
Votre esprit va toujours beaucoup trop tâtonnant :

Mon art vent de la foi, pour pouvoir bien instruire.
Écoutez ! Or voici ce qu'il me dit de lire :
Ces pièces sont du temps du fameux Attila,
Qui les fit faire après avoir vaincu Sylla,
En combat arrivé sur les bords de la Seine,
Près des murs de Kanton, non loin de Carthagène.
Tout cela s'est passé du règne de Clovis,
Trois jours au moins avant qu'il eût bâti Paris.
Elles prouvent ainsi cette grande victoire,
Que les savans ont tous présente à la mémoire,
Mais qu'à raison du temps, vous pouviez oublier.
Ce sont tous faits exacts ; on doit s'y confier.
Si pourtant quelque doute en votre ame s'élève,
Consultez les journaux ; ils disent qu'une trève
Remit ensuite en paix ces deux illustres rois.

SOTAMBERT *à Ariste.*

Vous voilà bien muet ; sans doute une autre fois
Vous montrerez, mon frère, autant de déférence,
Que vous avez marqué d'injuste défiance.
(*à Sbrigani*).
Sortons.

SBRIGANI.

Oui, pour plutôt retourner accomplir
Des projets qui devront enfin le convertir.

ARISTE, *seul.*

Tu triomphes, coquin ! tu m'enlèves ta dupe ;
De flétrir tes lauriers mais aussi je m'occupe !
Tu verras qui de nous en aura de nouveaux ;
Ce trait-ci m'en promet encore de plus beaux.

Il démontre à mes yeux ta profonde ignorance,
Et ne souffrirait pas qu'on eût quelqu'indulgence.
Tu te trouveras pris dans tes propres filets,
Terme trop mérité par tes affreux projets.

FIN DU QUATRIÈME ACTE.

ACTE CINQUIÈME.

SCÈNE I.

MÉGASSON.

Que les hommes sont fous en choses qu'ils désirent !
D'ennuis et de chagrins, chaque jour, ils empirent,
Et de leur cœur troublé éloignent le repos,
Pour ne le plus goûter qu'après beaucoup de maux.
C'est mon état, depuis qu'une amour insensée,
Et le jour et la nuit, occupe ma pensée.
Si la perfide, encor, soulageait ma douleur
Par quelque doux regard et par quelque faveur,
Mais, un jour, j'en reçois quelque peu d'espérance,
Le lendemain à peine un air de souvenance !
Cela me fait jaunir d'angoisse et de tourmens !....
En suis-je mort ?.... Oh non, car toujours je me sens !
Mon mal aussi n'est rien, en pensant à mon maître.
L'imbécille vieillard ne peut s'en reconnaître,
Et je jouis en plein de moi, de mon esprit ;
Ce qui vaut cent fois mieux, d'un fort bon appétit,
Quand pour de vains projets, enfans de la folie,
Il commet au hasard les douceurs de sa vie.
Puisqu'ainsi va, je quitte un ton fastidieux,
Que détestent les gens de rire curieux.
Aussi bien, j'aperçois notre bon oncle Ariste
Qui n'aime pas non plus le dolent et le triste.
De mes faits il revient sans doute s'informer ;
Je ne présume pas qu'il veuille les blâmer.

SCÈNE II.

ARISTE, MÉGASSON.

ARISTE.

Qu'as-tu fait, Mégasson, pour servir Isabelle?

MÉGASSON.

J'ai tancé le vaurien d'une façon si belle,
Que je ne puis penser qu'il ose de long-temps
Troubler les doux accords de nos jeunes amans.

ARISTE.

De qui veux-tu parler?

MÉGASSON.

De l'insigne hypocrite,
Dont les prétentions et l'horrible conduite,
M'ont causé jusqu'ici de mortelles frayeurs,
Enfin de Laméla, ce flambeau des voleurs.

ARISTE.

Laisse-là ce coquin; parle-moi des mesures
Que des précautions nécessaires et sûres,
Ont dû te faire prendre au soutien des projets
Formés pour arrêter le cours de leurs forfaits.

MÉGASSON.

Vous serez satisfait. J'ai l'appui de Laurence,
Flipote, et d'Outremont, que son intelligence,

COMÉDIE.

Son parler et sa taille et ses traits féminins,
Rendent propre à tromper l'astuce des coquins.....
J'entends du bruit ?

ARISTE.

Mais oui, dans la chambre voisine :
N'est-ce pas Sotambert que son projet lutine ?
Va voir.... Ah, le voici.

SCÈNE III.

SOTAMBERT, ARISTE, MÉGASSON.

SOTAMBERT, *un gros paquet de lettres sous le bras.*

J'apporte sous mon bras,
Des lettres dont, je crois, vous ferez quelque cas,
Mon frère. Lisez-les, relisez-les sans cesse,
Elles dissiperont le doute qui vous presse.
On y voit le détail d'un service reçu
De cet homme étonnant par un individu
Dont l'incrédulité surpassait bien la vôtre,
Et qui, depuis, s'est fait son plus fidèle apôtre.
Écoutez ce détail, vous aurez du regret
De vous être à ses lois jusqu'à l'heure soustrait.

ARISTE.

Je vous en remercie ; il est bien inutile :
Ce serait vous donner une peine stérile.
Faut-il le répéter d'un ton plus révolté ?
Je veux voir, et ne voir rien que la vérité.

SOTAMBERT.

Hé bien donc, écoutez !

ARISTE.

Non !

MÉGASSON, *lui faisant signe.*

Pourquoi contredire ?
On profite toujours, en cherchant à s'instruire.

ARISTE.

Lis donc.

MÉGASSON.

Soit, j'en prendrai seul la commission,
Pourvu que vous prêtiez un peu d'attention.

SOTAMBERT.

Tiens, mon enfant, commence et lis-nous cette lettre,
Qu'après il te faudra, sur le champ, me remettre.

MÉGASSON, *lisant.*

Falaise, 1.er janvier 1701.

A M. SBRIGANI.

,, Je n'ai pas de termes, monsieur, pour vous exprimer
,, ma reconnaissance et mon admiration. Vos talens et le
,, service que vous m'avez rendu, sont vraiment au-dessus
,, de tout éloge. J'avoue que vous avez des détracteurs ! je
,, les relancerais s'ils étaient présens, mais ils ne viendront
,, pas, et ne voudraient m'attendre, parce que le propre de
,, l'envie est l'insolence et la lâcheté. En place de ma per-

» sonne et de mon épée, je vous envoie un certificat con-
» forme au modèle que vous m'avez adressé; je défie le
» plus hardi bréteur d'oser le contredire, il irait de sa vie.
» Confiez-le à la presse; faites-le courir partout, afin d'en
» imposer à ceux qui voudraient nous traiter, vous et moi,
» de menteurs, et me faire passer pour votre dupe et votre
» complaisant.

MÉGASSON, *par observation.*

L'auteur reconnaissant de cette lettre-ci
Me semble être, messieurs, un homme assez poli.

ARISTE.

Et bien plus brave encor! Pourquoi ne pas le dire?
C'est ce qu'en lui pourtant, avec plaisir, j'admire.
Je fais aussi grand cas de sa fidélité
A bien certifier ce qui lui fut dicté,
Et du conseil qu'il donne et hautement professe
De ne pas négliger le secours de la presse;
C'est savoir modérer son dangereux courroux.

SOTAMBERT.

Vous exprimez, mon frère, un sentiment jaloux.
Il est fâcheux qu'en lui, parce qu'il est honnête,
Vous ne puissiez trouver qu'une chétive bête....
(*à Mégasson*).
Si tu cesses de lire, impertinent valet,
Par ce bras, sur le champ, tu seras satisfait.

MÉGASSON.

Ne grondez pas si fort, monsieur, je continue.

» Il en résulte, monsieur, que depuis ma naissance,
» j'étais sans cesse affligé d'un resserrement d'entrailles,

» que j'aurais encore sans vous. En vain j'avais appelé le
» secours des plus habiles médecins de Falaise, et d'un
» sieur Visambas, illustre pharmacien ; ils raisonnaient
» beaucoup, sans s'y connaître mieux qu'à tant d'autres
» maladies qu'on leur voit manquer tous les jours ; et je
» serais mort, constipé comme auparavant, si l'on ne m'a-
» vait pressé d'implorer votre savoir-faire. J'ai hésité
» long-temps, ne pouvant croire aux cures étonnantes
» qu'on vous attribuait ; mais las, enfin, de cet état duris-
» sime, et ne doutant plus que mon docteur et mon apo-
» thicaire ne me promettaient du soulagement, avec du
» temps et de la patience, que pour se faire une vache à
» lait de la mutinerie de mes intestins, je l'ai risqué...

MÉGASSON, *par observation.*

Peut-être imprudemment ! Chez vous et dans la rue,
Ainsi vous captiviez servantes et voisins,
Qui volaient humecter vos brûlans intestins.
J'en conviens, toutefois, c'était honteuse peine
De promener par tout si contrainte bédaine !
Que vous étiez à plaindre !

SOTAMBERT.

Encor ! encor !

MÉGASSON.

Je lis.

» Votre prévoyance n'en cède point à vos talens. Pour
» vous éviter et à moi, les frais d'un voyage, vous m'avez
» transmis par lettre, sur de légères indications de l'un de
» mes vassaux, une recette à laquelle étaient jointes une
» bouteille d'essence de fumeterre, et une seconde d'eau

» simple, mais magnétisée, avec le catéchisme du grand
» art de s'en servir. L'effet en a été miraculeux, car dès la
» troisième fois qu'à l'aide du piston de maître Visambas,
» je me suis mis en rapport avec ces remèdes, en apparence
» si vulgaires, je me suis trouvé dans un état de fluidité
» sujet à de grands inconvéniens, s'il eut duré ; par bon-
» heur, vous en aviez aussi donné le préservatif, et personne
» n'a eu le temps d'en souffrir, ni même de s'en aperce-
» voir. Je vous proteste, monsieur, que c'est exactement
» la vérité, et je la signe en mon ame et conscience. Je dois
» vous ajouter que vous m'avez non-seulement rendu ce
» service, mais encore que vous avez prolongé mes jours
» bien au delà du terme commun de la vie. Je n'en suis
» point étonné ; vous aviez volonté entière, et j'avais inten-
» tion et soumission parfaites. Enfin, j'ai eu tous les mouve-
» mens recommandés par votre livre, tels que spasme,
» convulsions, somnambulisme, etc., etc., etc. ; ainsi les
» choses se sont faites en règle : qui oserait le nier, s'en re-
» pentirait.

MÉGASSON, *par observation.*

Vous êtes un vaurien, quelque chose de pis,
Si vous pensez, monsieur le dénicheur de merles,
Pouvoir me lanterner, en enfilant des perles.
Me jugeriez vous donc assez simple et dandin,
Pour croire, aveuglement, à des tours d'aigrefin ?
Ou vous êtes un sot, ou vous cherchez à faire
Des sots, pour applaudir un détail de commère !

SOTAMBERT.

O , je te donnerai....

LES ADEPTES,

MÉGASSON.

Voilà ces derniers mots :
" Il est bon que vous sachiez, monsieur, que je fais pro-
" fession de n'être pas moins invincible, que reconnais-
" sant. Le marquis de SABREFIL ".

SOTAMBERT *à son frère.*

Etes-vous convaincu ?

ARISTE.

Par de mauvais fagots ?
Oh non ! n'est-ce donc pas assez de complaisances
D'avoir trop écouté ce tas d'extravagances ?

SOTAMBERT, *montrant le paquet de lettres.*

Peut-être le paquet....

ARISTE.

Rejetez ce fatras
Dont tout sage cerveau ne doit faire aucun cas.
Vous êtes prévenu, comment puis-je me rendre
Sans avoir....

(*On frappe à la porte*).

SOTAMBERT.

Et qui peut ainsi se faire entendre ?

SCÈNE IV.

SOTAMBERT, ARISTE, MÉGASSON, FLIPOTE.

FLIPOTE, *à Sotambert.*

Des gens estropiés demandent votre appui,
Et désirent parler au seigneur Sbrigani.

COMÉDIE.

SOTAMBERT.

(à *Mégasson*).
Cours vîte le chercher ; tu connais sa demeure.
(à *Flipote*).
Ils pourraient s'ennuyer ; fais-les entrer sur l'heure.

SCÈNE V.

SOTAMBERT, ARISTE, OUTREMONT, *déguisé en jeune fille ;* BONREPOS, *déguisé en vieille,* FORTEMAIN, DURTON, *déguisés en invalides,* ISABELLE, LAURENCE.

OUTREMONT, *à Sotambert.*

Nous vous offrons, monsieur, d'humbles remercîmens
De vouloir bien admettre, en vos appartemens,
D'infortunés mortels, venant de Germanie
Chercher un prompt remède à leur noire insomnie.
On les a prévenus qu'un fameux étranger
Pourrait, par son savoir, les tirer de danger ;
Que même il le ferait sans les mettre en dépense,
Et sans les exposer à la moindre souffrance.
Veuillez, vous, qui chez vous daignez les recevoir,
Près de lui, d'un seul mot, appuyer leur espoir,
Et lui recommander de se donner la peine
D'aussitôt soulager leur douleur trop certaine.

ISABELLE.

Ah, mon père !

LES ADEPTES,

LAURENCE.

Ah, monsieur !

ARISTE, *reconnaissant Outremont.*

Il faut les écouter,
Et de votre crédit, en tout, les assister.
(*à Outremont*).
Ils paraissent souffrir ; et surtout vous, madame !
Quels remèdes aux maux qui contristent votre ame ?

OUTREMONT.

Je les attends de vous, de l'amour paternel,
Des soins de vos amis, et des bontés du ciel :
Ainsi je puis guérir. De toute autre manière
J'atteindrai tristement la fin de ma carrière.

SOTAMBERT.

Non, non, vous guérirez, je vous en suis garant.
Par mon ordre on le cherche, et bientôt il se rend.
Son retour vous rendra l'espérance et la vie,
Tout cédant au pouvoir de son vaste génie.
(*à Bonrepos*).
Et vous, madame, aussi quelle vive douleur
A pu changer le cours de votre ancien bonheur ?

BONREPOS.

Un souvenir amer et plein de repentance,
Qui toujours m'obsédant, trouble mon existence.
J'éprouvais, avec peine, une stérilité
Qui m'accablait d'ennuis; mais du ciel la bonté
La fit enfin cesser par le don d'une fille

Que chacun, depuis lors, estime fort gentille.
Elle était mon plaisir; par malheur, ses attraits
De bonne heure ont séduit les esprits les mieux faits,
Et le perfide amour, lui tournant la cervelle,
Elle se montre en tout à mes ordres rebelle.
Je voudrais lui donner un époux de renom,
Capable de guider sa débile raison;
Mais elle adore un fat, portant crinière blonde,
Qu'elle croit le plus beau d'une lieue à la ronde.
Voilà la cause, au vrai, de l'horrible discord
Qui de toutes les deux empoisonne le sort.
C'est de même la cause unique, inattendue,
De la vive douleur, qui lentement me tue,
Et qui, n'en doutez pas, creusera mon tombeau,
Si l'on ne parvient pas à rasseoir son cerveau.

SOTAMBERT.

Mais c'est tout comme ici.

BONREPOS.

Chez nous c'est pis encore.
Votre Isabelle au moins vous craint et vous honore,
Mais Lucette, grands Dieux! ah, c'est bien différent!
Elle résiste à tous, quand son humeur la prend.

SCÈNE VI.

Les acteurs précédens, SBRIGANI, LAMÉLA.

SOTAMBERT *à Sbrigani.*

Hé venez donc, monsieur! par votre longue absence,

Vous nous retenez tous en douloureuse transe :
De madame il vous faut calmer le sens commun,
Qui paraît quelquefois se montrer importun.

SBRIGANI, *les yeux au ciel, puis sur Outremont.*

Attendez ! je découvre aux signes du zodiaque,
Que madame a l'esprit un tant soit peu maniaque ;
Mais mon art infaillible en même-temps me dit
Que je puis tempérer l'ardeur de son esprit,
Pourvu qu'elle consente à souffrir une épreuve
Que toujours je connus aussi sûre que neuve.

OUTREMONT.

J'y pourrais consentir s'y vous réussissiez ;
Mais me guérirez-vous, du front jusques aux pieds ?
Je crains fort de vous voir hasarder votre peine,
Et ne faire, avec moi, qu'une épreuve incertaine.

SOTAMBERT.

Oui, si vous n'avez pas la résolution
Nécessaire au succès de l'opération,
Mais si vous l'avez ferme, entière et bien constante,
Monsieur ira plus loin que ne croit votre attente.

ARISTE.

Un peu de foi, madame !

OUTREMONT.

En de pareils projets
Il en faudrait beaucoup ; pourtant je me soumets.

SOTAMBERT.

Il nous manque Flipote ; où diantre est-elle allée ?
Flipote !
(*Il l'appelle et sonne à plusieurs fois*

COMÉDIE.
SCÈNE VII.

Les acteurs précédens, MÉGASSON, FLIPOTE.

FLIPOTE.
Encor! quoi donc?

SOTAMBERT.
Maudite écervelée,
D'où venez-vous courir?

FLIPOTE.
D'ici près; Mégasson,
Toujours sage et prudent, m'y faisait ma leçon.

LAMÉLA, *effrayé*.
Comment, mademoiselle! et que voulez-vous dire?
Sur quoi pouvait-il donc, le faquin, vous instruire?

FLIPOTE.
Lui, faquin? cependant il dit la vérité,
Car il dit et soutient qu'il vous a bien frotté.

LAMÉLA.
Il ment; c'est Sbrigani.

MÉGASSON.
Tous les deux.

FLIPOTE.
Mentirai-je,
Si je préviens monsieur de se garer du piége

Que vous et ce fripon tendez à son bon cœur ?
Allez, méchant vaurien, vous n'êtes qu'un voleur !

SBRIGANI.

Crois-moi, mons Laméla, laissons cette imbécille;
Sortons. De lui répondre il nous serait facile,
Mais....

FLIPOTE.

Imbécille! moi ? franc coquin !
<div style="text-align:right">(<i>Ils veulent sortir</i>).</div>

BONREPOS, *se démasquant, ainsi que les gendarmes.*

<div style="text-align:right">Halte-là!</div>
Gendarmes, gardez-les ; je vois en tout cela,
Quelque chose qui sent diablement la potence.

FLIPOTE.

Ah! je vous en réponds, demandez à Laurence.
Cherchez-vous les auteurs du vol fait en ce jour ?
Parlez à ces filous ; pressez-les tour à tour.
De l'un vous apprendrez qu'il séduisait mon maître,
Quand il fut attaqué ; de l'autre, encor plus traître
Et plus adroit voleur, qu'il avait pour seconds,
Dans ce vilain complot, les plus hardis fripons,
Et les plus grands vauriens de toute la contrée :
Mais leur infâme jeu n'était que simagrée,
Pour lui rendre plus cher leur fameux Sbrigani,
Et le déterminer à l'admettre chez lui.

SOTAMBERT.

Les coquins !

COMÉDIE.

FLIPOTE, *regardant Laméla.*

Vous saurez que la somme remise
A ce maître hypocrite, après leur entreprise,
Pour appaiser la faim de son indigne chef,
Que dieu veuille tenir en éternel méchef,
Est la même que celle en ces lieux dénichée,
Où toujours, disait-on, elle gisait cachée.

SOTAMBERT.

Les coquins !

FLIPOTE, *toujours regardant Laméla.*

Vous saurez que ce double Normand,
Désireux de se faire un utile instrument,
Et croyant le trouver en moi, bonne Flipote,
Qu'il estimait assez pour me dire idiote,
S'est servi de moyens propres à m'enjôler ;
A me fermer les yeux au temps de vous voler :
Son motif et son but étaient de me réduire
A répéter alors ce qu'il voudrait me dire.

SOTAMBERT.

Les coquins !

(*On frappe pour remettre un paquet à Bonrepos*).

BONREPOS.

Ils le sont ; cet écrit en entier
Prouve qu'en fait de vol, aucun n'est écolier.
Il porte :

Paris, 2 septembre, 1812.

Au COMMANDANT de la gendarmerie, à Blois.

,, Vous êtes requis, monsieur, de faire arrêter et conduire
,, dans les prisons de cette ville, d'où ils se sont évadés, les

» nommés Sbrigani et Laméla, escrocs, poursuivis par les
» tribunaux, pour différens vols et charlatanisme. Ils régnent
» actuellement dans vos environs. Je vous en envoie les si-
» lemens.

Signé, Le MAGISTRAT de haute police.

Signalemens.

» Sbrigani (Gui-Leufroi), Italien, sans domicile fixe,
» taille, etc., etc, etc.

» Laméla (Probas-Gengoult), Espagnol, sans domicile,
» taille, etc, etc, etc.

» Signe commun :

» Cicatrice profonde autour du cou ».

BONREPOS, *les examinant l'un après l'autre.*

Ces messieurs sont égaux par ce signe ;
Du reste ils sont encor tels qu'on me les désigne :
Chez l'un de petits yeux, et chez l'autre de grands ;
Ici poil roux, là brun, et tous les deux louchans :
C'est bien eux !

FLIPOTE.

Laissez-moi que je les dévisage ;
J'en suis malade, il faut que je passe ma rage.

BONREPOS.

(*à Flipote*).
Otez-vous et silence ! ils sont assez confus :
Mon ordre ne veut pas qu'ils soient trop attendus.
Marchez, gredins !

MÉGASSON.

Adieu, messieurs de la baguette !

Je suis toujours à vous pour un coup de vergette.
Emportez-vous l'anneau, le baquet, le miroir ?
Ils pourraient vous servir à la croix du Travoir :
Vous y serez bientôt.

FLIPOTE.

Si l'on m'eut laissé faire
Ils étaient bien peignés.

SCÈNE VIII et dernière.

SOTAMBERT, ARISTE, OUTREMONT, MÉGASSON, ISABELLE, LAURENCE, FLIPOTE.

ARISTE.

Qu'en dites-vous, mon frère ?

SOTAMBERT.

Ah ! je suis tout honteux d'avoir été dupé.

ARISTE, *parlant d'Outremont et d'Isabelle.*

Oublions ce malheur, vous voilà détrompé ;
Ensemble ne songeons qu'à payer leurs services,
Et terminons ce jour sous de plus gais auspices :
Vous vous ressouvenez de l'amour d'Outremont ?

SOTAMBERT.

Oui, mais oubliera-t-il un si cruel affront ?
Où même est-il ?

ARISTE.

Ici.

LES ADEPTES,

SOTAMBERT.

Vous nous restez fidelle,
Monsieur !.... Paye ma dette, ô ma chère Isabelle,
Et d'un parfait amant fais un heureux époux;
Votre bonheur sera mon plaisir le plus doux.

ISABELLE.

Vos volontés....

OUTREMONT, *embrassant ses genoux.*

Monsieur....

SOTAMBERT.

Fi de cette posture,
De ma dernière erreur elle fait la censure.

ISABELLE.

Vous le voulez, mon père !

SOTAMBERT, *les recevant dans ses bras.*

Ah, bon comme cela !

ARISTE, *montrant Mégasson, Laurence et Flipote.*

Mais ce n'est pas le tout ; voyez-vous ces gens-là ?
Ils ont aussi des droits à votre gratitude ;
De faire des heureux conservez l'habitude.

SOTAMBERT.

Oui, je dote et j'unis Laurence et Mégasson.
J'engage ma parole et fais semblable don
A l'homme qui pourra mériter ma Flipote.

COMÉDIE.

ARISTE.

Ce serait trop, souffrez que pour vous je la dote ;
Il faut qu'un si beau jour, de vous, de moi fêté,
Parmi les plus heureux, soit à jamais compté ;
Il faut qu'il soit aussi de la vertu l'indice,
Et de tout charlatan la honte et le supplice :
Qui pourrait ne vouloir imiter des bienfaits,
Si dignes d'un grand cœur, si dignes d'un français ?

MÉGASSON, *seul au parterre.*

Ah ! comme ils partent tous, le cœur plein d'alégresse !
Mégasson n'ose encor montrer la même îvresse.
Tant soit peu d'indulgence à son premier essai,
Le renverrait, messieurs, plus tranquille et plus gai.

FIN.

ERRATA.

Page 4, vers 11, — *mettez une virgule au lieu des deux points.*
Même page, vers 12, — *mettez deux points au lieu de la virgule.*
Page 15, vers 17, Il s'en fait — *lisez* Il s'est fait
Page 81, vers 2, Pour pouvoir le trouver — *lisez* Pour pouvoir les trouver
Même page, vers 5, Le mettait — *lisez* Les mettait

www.ingramcontent.com/pod-product-compliance
Lightning Source LLC
Chambersburg PA
CBHW071407220526
45469CB00004B/1196